不知不覺功力大增

新手變成插畫家

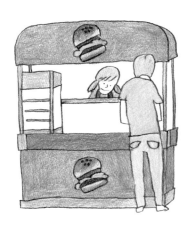

三悅文化

▓ 前言 ▓

首先，準備鉛筆。

接著是紙。什麼紙都可以。影印紙、便條紙、廣告的背面均可。

來吧！描繪插圖看看。

⋯⋯⋯⋯⋯⋯⋯⋯⋯

畫好了嗎？

明明在信筆塗鴉的時候，可以隨心所欲的畫出，但當正經八百的提筆開始畫「插圖」時，卻感到一籌莫展。

本書的主旨，就在於幫助你如何畫出正式的插圖。

大家最初都是從隨筆塗鴉開始，現在要更進一步的學習，該如何藉由畫面，表現自己的心情與想法。

只要有想要畫插圖的心就夠了。

之後在反覆的練習中就會越來越進步。

插畫的學習方法

1.
觀察

仔細注意看看身邊的物品。雖然不必看得那麼仔細，但要注意觀察
概略的形狀或架構。隨時保持旺盛的好奇心。

2.
寫筆記

便條紙與鉛筆隨時放在手邊。一發現有趣的東西，或遇到美妙的表
現時一定要寫筆記。筆記的寫法依個人喜好，只要自己看得懂即可。
畢竟記憶力是不太可靠的。

3.
放大來畫

這是練習插畫時的基本。小小張的畫是塗鴉。
放大來畫就能夠注意到細部，而且形狀大較不容易畫，才能成為一
種學習。了解到細部後，依照自己的想法來省略變成簡單的插圖。

4.
看完再畫

素描是邊看邊畫，但插圖是看完再畫。邊看邊畫就會變得更想臨摹
對象物。看完再畫則能經由自己的理解在進行表現。當然對細部或
重要的部位，參考資料也沒關係。

5.
不用橡皮擦

畫出來的東西儘量不要擦掉。尤其在練習中。畫失敗或變形的畫留
下來，不要擦掉重新畫。覺得自己畫得很糟糕很想直接丟掉，但請
稍微留一段時間。因為累積失敗才能成長。

▦ 目次 ▦

▙準備

▙暖身

▙訓練

目次

■■ 準備 － 齊備用具 －

以下說明本書使用的畫材與方便使用的用具。

鉛筆

鉛筆依筆芯的軟硬度而有數種。寫字等一般使用的是HB或B，畫畫時則是使用B到4B左右。

經過各種嘗試後，挑選自己覺得最好畫的軟硬度。本書使用的是2B與4B。

色鉛筆

本書在著色時使用色鉛筆。輕便好用，因此是練習插圖時最適合的畫材。

不論哪種色鉛筆都可以，但本書未使用所謂的水彩色鉛筆（用水能溶化）。

不妨自己尋找好用的色鉛筆。

橡皮擦

使用文具用的塑膠橡皮擦。

在表現強光（反射光的部分）使用時，可將尖端削尖或削成弧形。

橡皮擦的用法很多，詳情在色鉛筆的技法此章節中將會進行說明。

定型膠

用鉛筆或色鉛筆所描繪的插圖，粉會呈現沾在紙上的狀態，一抹顏色就會散掉或暈開，因此噴上定型膠就能黏牢。
在最後修飾時使用。一旦噴上定型膠後，就很難用橡皮擦擦掉或重新上色。

紙

有眾多種類，但剛開始練習時，影印紙、記事本、廣告的背面等，只要是白紙都可以。素描簿當然也可以。
紙種類很多，可經由嘗試找出自己最偏愛的種類。

便條本

適合畫簡單的素描或記錄自己的心情。能裝入提包，尺寸不要太大比較好用。

網路

雖然不是用具，但在找資料時很好用。在畫插圖上成為必需品。

暖身

暖身操

從畫線開始。

運動必須從暖身操開始,畫插圖也是。首先拿鉛筆畫水平線、平行線或垂直線等直線,然後畫曲線、圓等。當然是以徒手來畫,剛開始慢慢仔細畫,熟練後就逐漸加快速度,線也不會歪掉。

水平線

畫一條水平線。
慢慢筆直來畫。接著畫平行線。
注意要等間隔。

曲線

曲線如左圖般畫波浪形或圓、橢圓等。
圓儘量畫成圓形。

自由描繪

自由描繪任何形狀。
如左圖般畫漩渦或星星、鋸齒等自己喜愛的形狀。

把握形狀

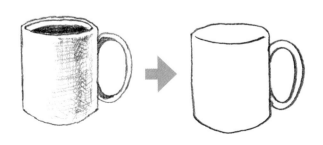

暖身操的最後是簡單描繪身邊的物品。左圖是畫剛好放在桌上的馬克杯。如右邊般以線來把握形狀。
並非素描,因此並不會複雜描繪,而是以一條線來把握形狀。

捕捉形狀。

練習線條後畫身邊的物品看看。

把握各自不同特徵的形狀。不必拘泥於細部，注重整體的輪廓，以簡潔的線來表現形狀。以線畫出形狀後，用色鉛筆簡單來著色看看。

在此，捕捉各個物品形狀的特徵將成為重要的練習。

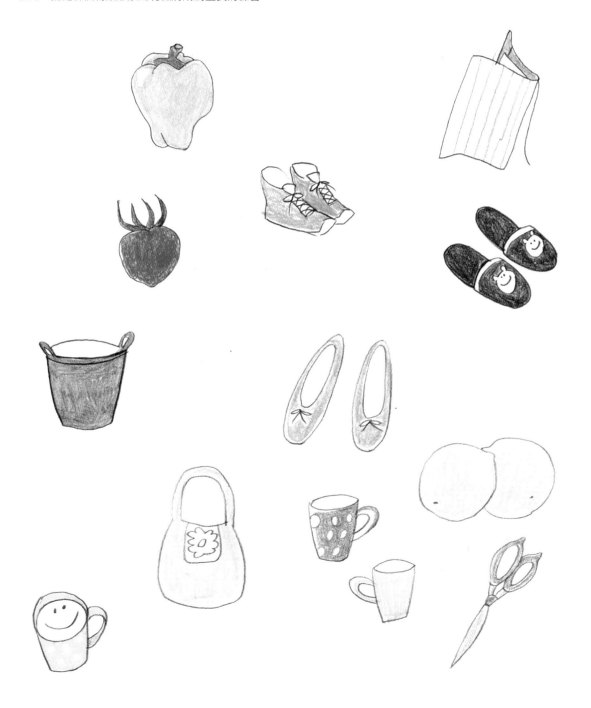

■畫身邊的物品

在起居室或廚房

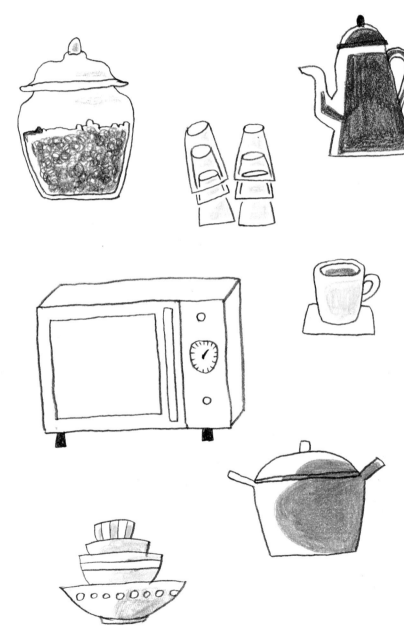

暖身操是藉由畫線來練習把握形狀，現在不妨以稍帶點插畫味道的表現來畫看看。用一條線確實描繪形狀，細的線搖晃或形狀變得歪斜也不要用橡皮擦擦掉重新畫，而是一口氣慢慢畫出來。

在自己的房間

用色鉛筆塗色時，請注意陰影。
照到光的地方、成為陰影的地方，觀察
素材表面的凹凸來塗。
並非用同一個顏色塗完全體，而是在覺
得必要的地方著色。

在庭院

走到庭院看看。

有樹木，也有鳥，或許寵物狗正在打盹也說不定。因為才剛開始練習插圖，所以可能畫不好，總之先動手畫畫看吧！

線條練習一定會派上用場。
只要多加練習就能用一條線畫出來。
不要以連接短線的方式來畫，而是以
一筆成形的氣勢來把握形狀。

在散步道

走出家看看。
風景或路旁的貓，不論看到什麼，都嘗試
畫看看吧。多畫才能進步。

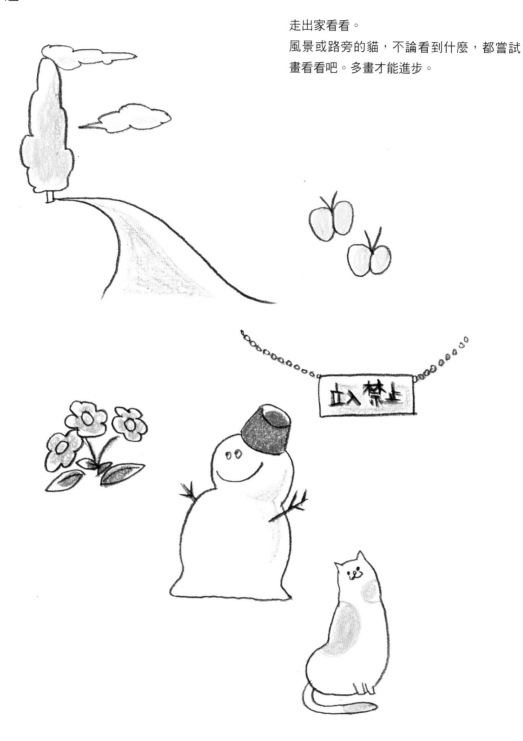

在住家周圍

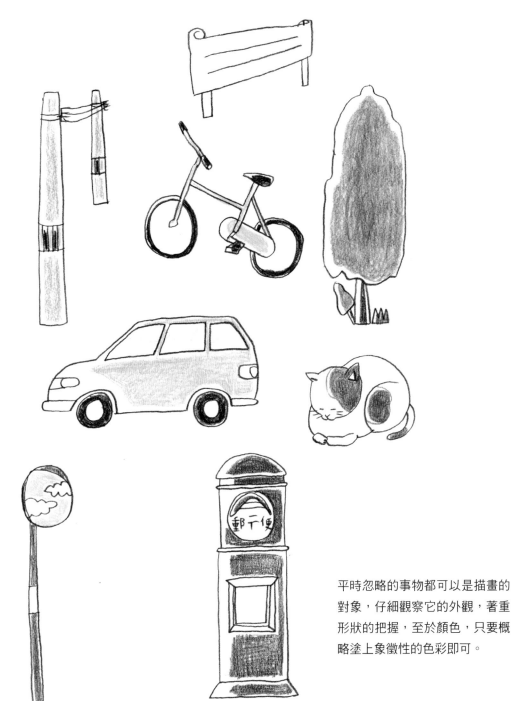

平時忽略的事物都可以是描畫的
對象，仔細觀察它的外觀，著重
形狀的把握，至於顏色，只要概
略塗上象徵性的色彩即可。

街角

走到街上看看。

仔細觀察就會發現有各式各樣的東西。形狀各不相同，大小也不一樣。有動的，也有靜止的，有形狀變化複雜的，也有會發出聲音的，等等⋯⋯

插畫是一幅畫，很難表現出時間感。因此把握期間流逝的那一瞬間也很重要。仔細觀察後把認為最好的地方畫出來。

至此暖身操就結束，但只要有時間一定要做好暖身操。線條的練習也很重要。

此外，在各種場所寫的筆記也能成為日後畫插圖上重要的資料。

■ 訓練

畫人物 ────────────────────────

■ 臉

從簡單的形狀開始。圓、三角或蛋形等。人的臉有基本形狀，把握這種基本形狀就能畫臉。想想自己身邊的人的長相來畫基本形狀看看。

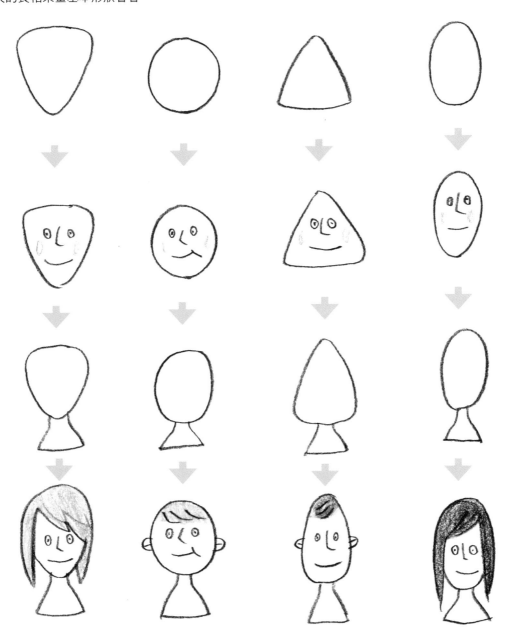

以組合能畫出任何臉

也有以簡單的形狀無法表現的臉，此時就組合幾種圖形看看。例如圓與三角、圓與四角。

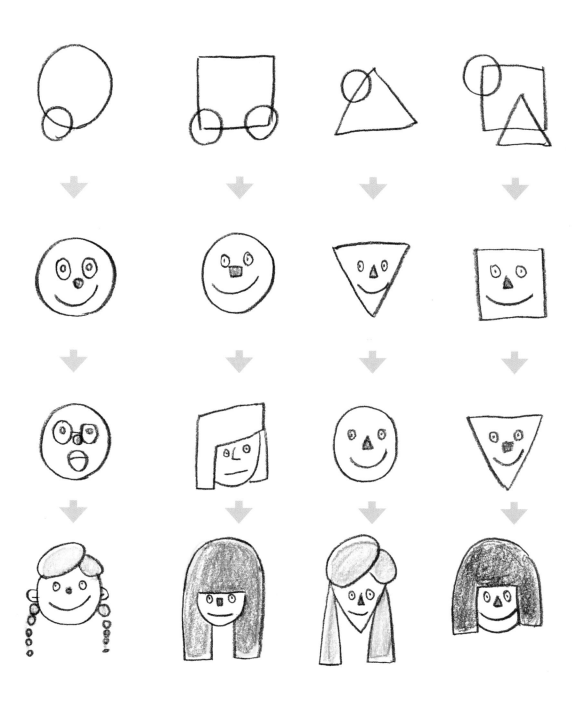

■髪型

女性

決定臉型後就思考髮型。女性的髮型有多種變化，依年齡、性格、時間或場合而有各種造型。當然流行也有很大的影響，因此流行雜誌可做為極佳的參考。

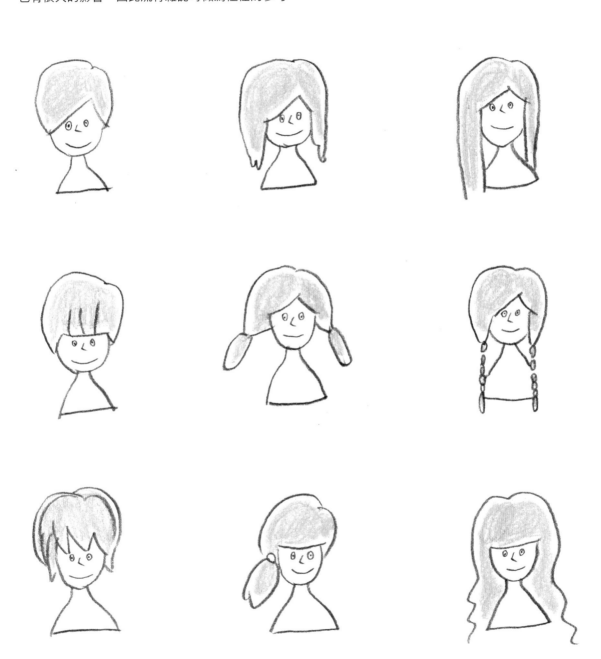

男性

男性的髮型不像女性那麼多變。為此反而很難分辨人物的差異。年齡的差異比女性更明顯。

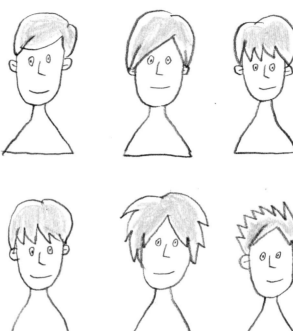

孩童

臉的基本形狀也和大人不一樣，變成帶圓的形狀。簡單的髮型能夠展現稚嫩的氣質。

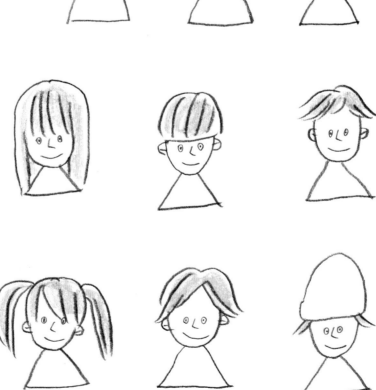

■眼

眼睛的畫法也各不相同。

畫人物的臉時，最容易顯出個性的是眼。

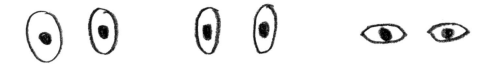

插圖與一般繪畫的最大差異在於將構成人物各部位的元素標準化。把眼、口、臉的形狀或手的畫法依自己的風格加以標準化，就會變成有個性的插畫。

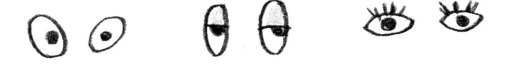

只有眼白、只有黑眼珠、有光彩、大眼睛、小眼睛等，尋找與自己所畫的人物相似的眼。

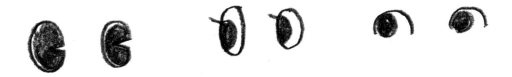

畫睫毛、畫眼瞼，圓眼或橫長的眼⋯

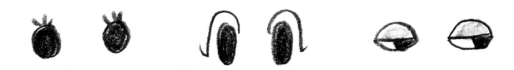

■ 眼與表情

眼睛是構成表情的重要部位。

在表現感情上也扮演重要的角色。觀察各種人的插圖來找出自己的表現方法。

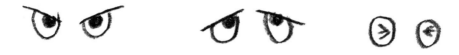

生氣時眼尾會向上，悲傷時眼尾則向下。

疼痛時就會閉眼。感到驚訝時眼會變成點。

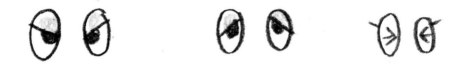

依眼的畫法，眼尾會向上向下，畫法也不同。

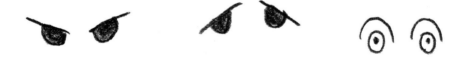

只有黑眼珠時的表現是…

眼變成點時的畫法是…

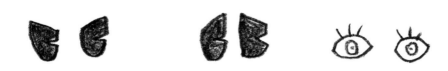

■嘴

嘴也是表現人物的性別、性格、年齡或表情時的重要部位。

一般來說女性的嘴小,男性的嘴較大。孩童則可自由發揮表現性格。

畫動物時也有基本的畫法,但不妨思考具有個人風格的表現方法。稍微改變眼或嘴的畫法就可以塑造不同形象的人物。若想畫出自己喜愛的人物,就多畫看看。

嘴的形狀也變成模式化,但不妨果敢把標準化的模式做為範例。所謂模式化(標準化),就是任何人都容易理解圖像。

讓畫面變得更容易瞭解也是插畫的重點要素。因此與其追求特異的表現,不如在普通的畫面中隱藏自己特有的個性來得更重要。

開始學習插圖時,最好以這種標準化為基準來慢慢摸索自己的表現方法。

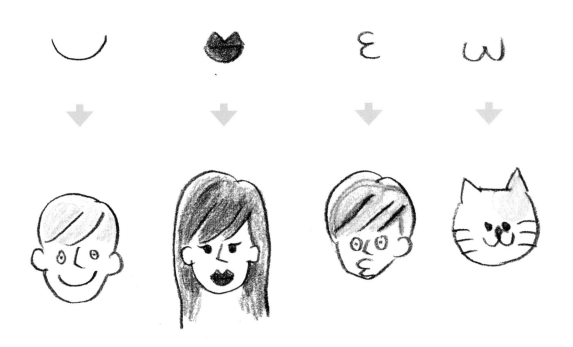

■ 嘴與表情

嘴也和眼一樣,是表現表情的重要部位,但與眼不同的是嘴的表情有行動性。因為嘴能發出聲音。雖然眼也會流淚來表現感情,但卻不能像嘴那樣大膽表現。

嫣然一笑時,嘴角會上揚,但心情不好時,嘴角就下垂或變成ㄟ字形。感到開心時會張大口笑,生氣時也會張大口,但卻與笑時形狀不同。

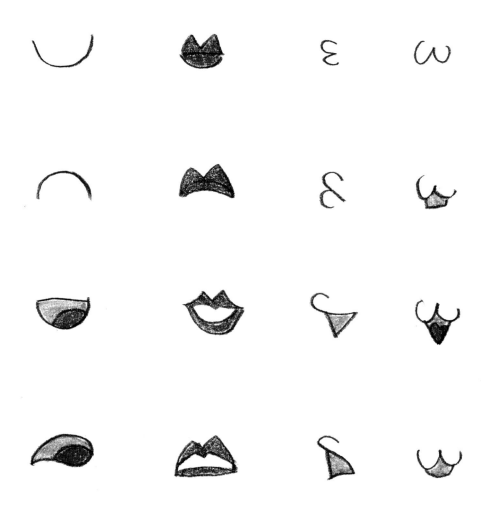

■畫全身

畫骨骼

畫插圖時，並非畫骨骼或畫肉。但意識到人體內有骨骼的存在，在插圖上非常重要。

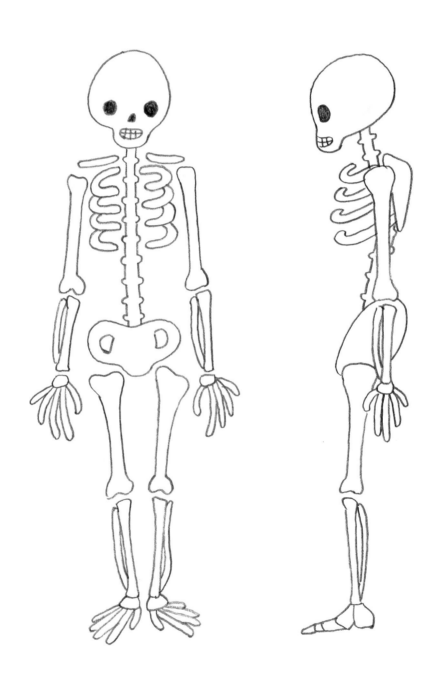

把骨骼單純化

為了容易想像骨骼而加以簡化。畫插圖時想像簡化到這種程度的骨骼來把握動態。以心形來畫臀部,這樣就容易把握臀部的形象。

但不建議採用像這樣先畫骨再加肉的畫法,只要在腦海中大概想像來把握即可。因為先畫骨骼再加肉就容易拘泥於形狀,而插圖應更自由描繪才對。不過如果離常識太遠也會讓人感到困惑,因此必須在腦海中以確實的形象來把握骨骼。

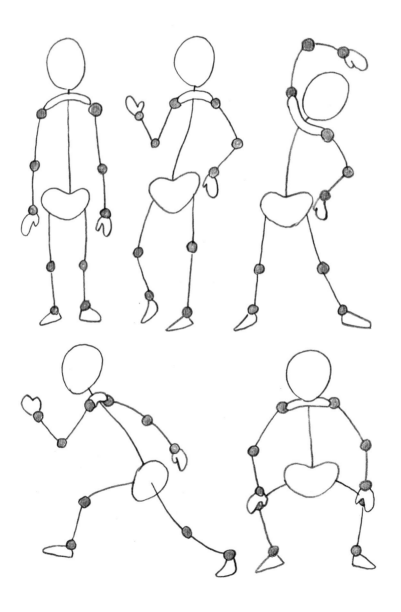

活動骨骼

全身

把在24頁所畫的骨骼活動一下看看。

關節有彎曲的方向或旋轉的方向,組合成非常複雜的動作。自己試試看或請朋友或家人動一動來確認。

不會有僅活動一個關節的情形。一個地方動,其他的關節也會隨之動起來。以整個身體保持平衡連接動作,不要只看局部,而是仔細觀察全體。

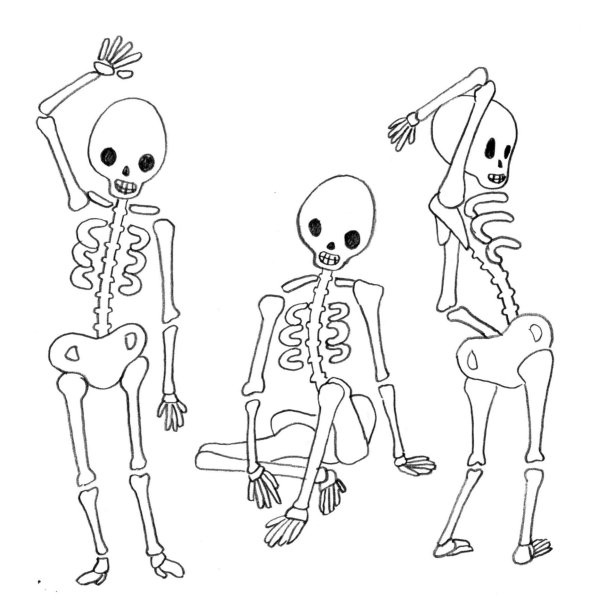

手

手意外難畫。仔細觀察自己的手來
畫畫看。從各種方向彎曲手指或伸
直來畫。也要意識到骨骼的存在。

手在插圖的描繪上是很重要的部
位。手的表情能給插圖帶來生命。
拿東西的手、溫柔舉止的手等，手
是重要的人物表現方法之一。

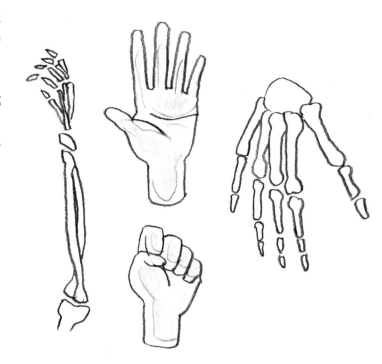

腳

腳意外不受到注目，但卻也是重要
的部位。
腳隨時穩穩的定在地面，是支撐身
體動作的重心。
腳會依女性與男性的差異或使勁的
程度而使形狀有變化，因此在描繪
前要先注意觀察。

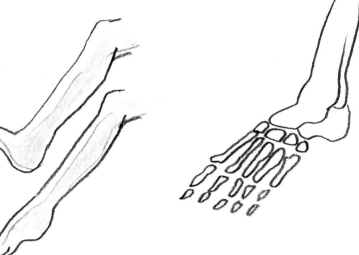

■平衡與姿勢

各種動作

站立

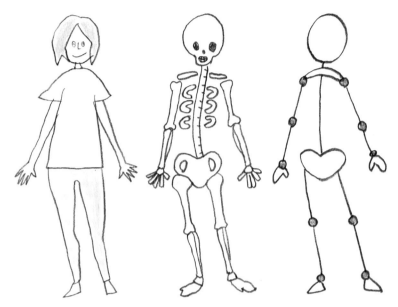

以下說明人的動作。畫站立的人物時，不畫筆直站立的姿勢。人與機器人不一樣，不會有靜止不動的情形。

插畫表現的重點，通常是動態的一瞬間，因此在描繪時，要把握之前運動的軌跡，以及將要運動的方向。左邊人物的姿勢，是在表現重心放在右腳，而左腳即將運動的瞬間。為此身體稍微變成弓形。

坐下

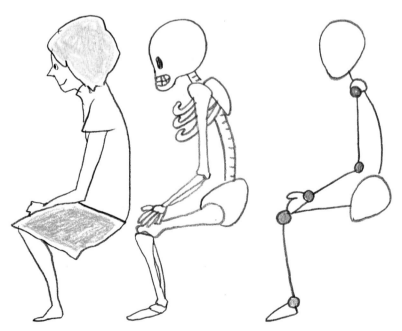

在描繪坐下的姿勢時，只要想著畫出剛坐下，或是即將站起的樣子，就能自然呈現平衡的姿勢。

在此一併畫出稍微詳細描繪的骨骼，與簡化的骨骼。以供參考。

奔跑

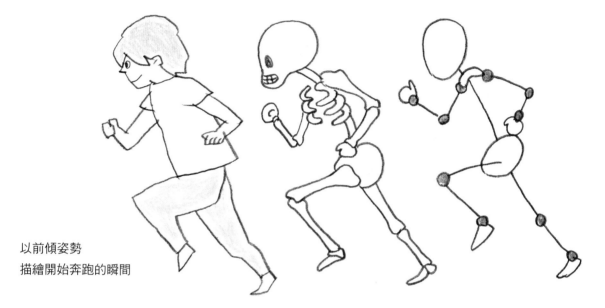

以前傾姿勢
描繪開始奔跑的瞬間

走路

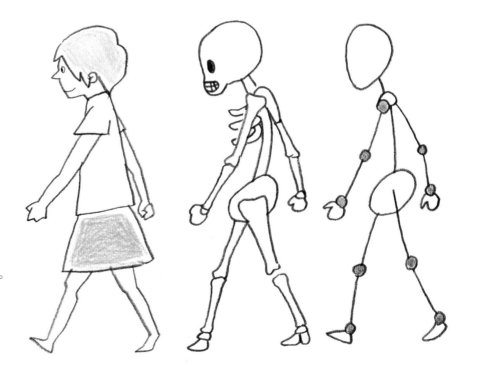

一般走路的姿勢。

在骨骼加上肉

所謂在骨骼加上肉,就是畫人的輪廓。以我的情形來說,在畫插圖時不會採用先畫骨骼再加上肉的畫法。我會直接畫人的輪廓,但此時在輪廓線中仍能看出骨骼。(雖然沒畫卻像有一樣)

但在最初的練習時,先畫骨骼再加上肉的畫法還是比較容易了解。在反覆練習中,漸漸會變成即使沒畫骨骼,也能在人的輪廓中看出骨骼。

先畫骨骼再加上肉的練習方法,也有容易取形的優點。

另一個優點是,骨骼並不因人而有很大差異,只要再加上肉就能畫出各種人物。依照人的輪廓描繪,能畫出瘦子、胖子、結實體格的人等等…

不妨自己練習看看。

觀察人的動作來畫骨骼,在骨骼加上肉,最後穿上衣服就完成。

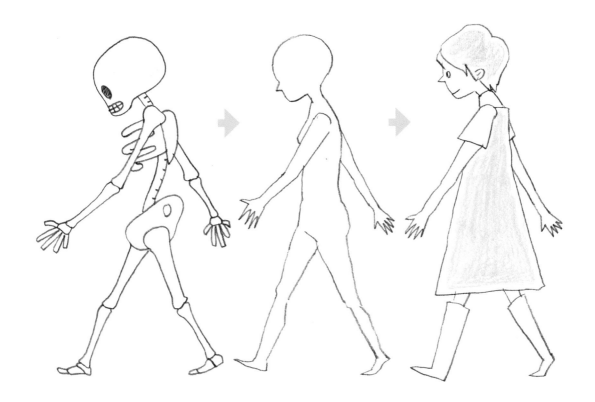

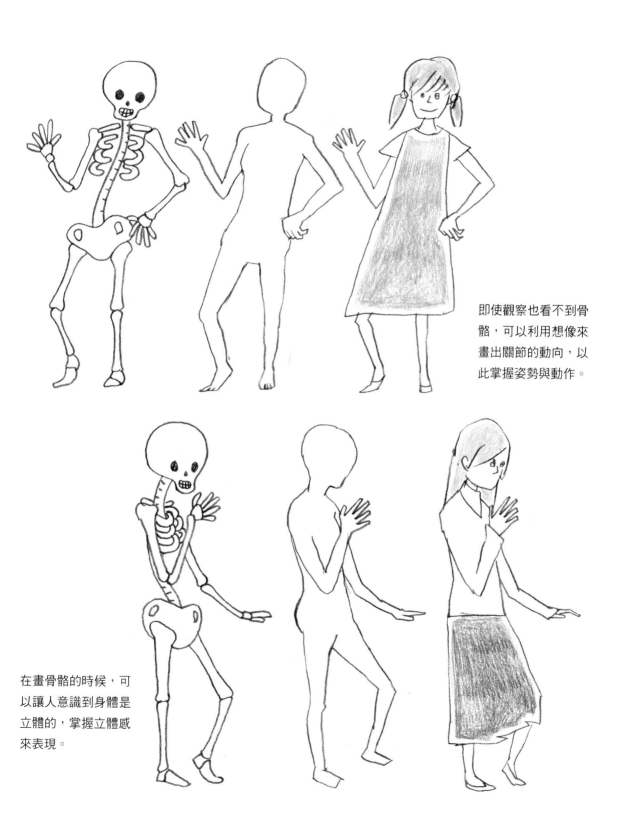

即使觀察也看不到骨
骼，可以利用想像來
畫出關節的動向，以
此掌握姿勢與動作。

在畫骨骼的時候，可
以讓人意識到身體是
立體的，掌握立體感
來表現。

■大人與孩童

大人與孩童最大的不同，在於頭身比例的差異。
成年的男性是6頭身到7頭身。少年是3頭身到4頭身。但依人物的形象可做更大的改變，請自由發揮。

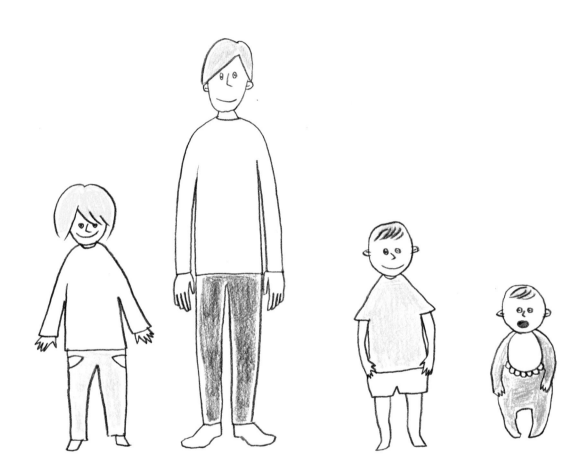

隨著成長，比例也會改變，但大人與孩童的臉部大小並不會大幅改變。大人與孩童的臉部大小在實際上
雖然有所差異，但畫插圖時不要差太多比較好。反之可稍微誇大改變頭身比例，來表現大人與孩童的差
異。因為臉變小就很難表現表情，也不會讓人感到可愛。

女性的情形，頭身比男性稍多。

成人的女性是8頭身到7頭身。少女是5頭身到4頭身。嬰兒則是2.5頭身到3頭身。

女性或少女的情形，臉比男性或少年稍小。也就是雖然頭身比男性多，但身長卻比男性稍矮的感覺。

這是因為女性的頭髮較有份量，也應列入考慮。

女性與男性

女性與男性的樣式不一樣。隨著年齡增長，差異會加大。但在孩童時期可視為相同。以下來看看成年女性與男性的差異。

下面的插圖是畫年輕的男女。

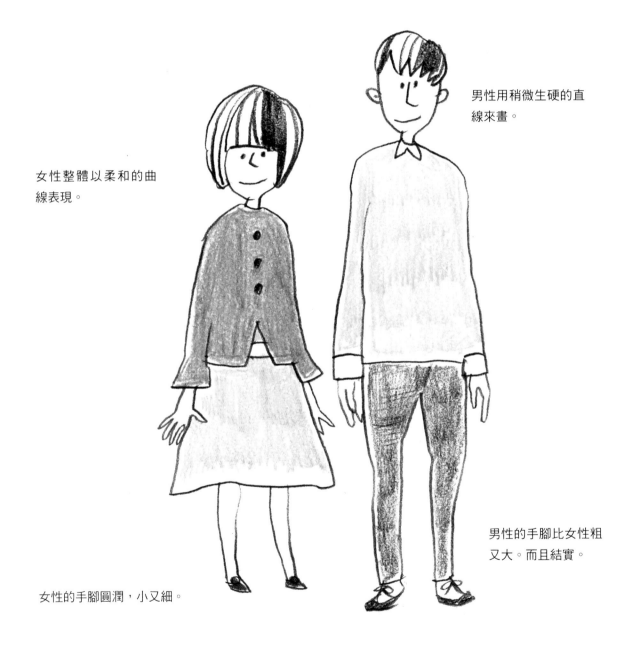

女性整體以柔和的曲線表現。

男性用稍微生硬的直線來畫。

女性的手腳圓潤，小又細。

男性的手腳比女性粗又大。而且結實。

從骨骼來觀察差異。

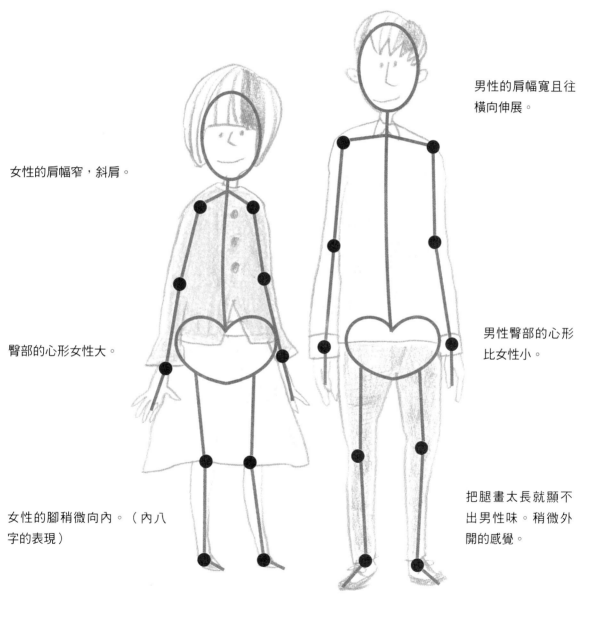

女性的肩幅窄，斜肩。

男性的肩幅寬且往橫向伸展。

臀部的心形女性大。

男性臀部的心形比女性小。

女性的腳稍微向內。（內八字的表現）

把腿畫太長就顯不出男性味。稍微外開的感覺。

■ 姿勢研究

把身邊的人當模特兒畫畫看。
先不要管所謂的骨骼或素描，以線條來把握人形。

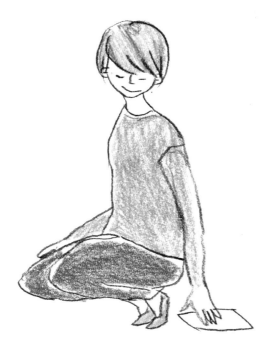

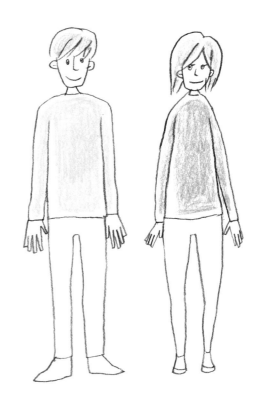

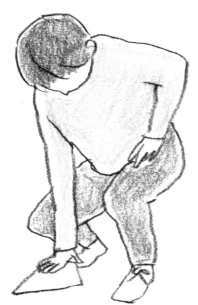

首先，從畫筆直站立、沒做動作的人開始。這是基本形，把握自然的舉止。
不必畫特別的姿勢，以素描平時動作的感覺來畫。
我想最初很難隨心所欲的畫，唯有練習再練習。在畫了幾幅中，如果能在人物的動作中隱約看出骨骼那就太好了。

確實觀察雖然重要，但如果過度拘泥於細部，就不容易表現。把焦點稍微變朦朧，寬廣觀察周圍，就能明顯看出對象物概略的形狀，然後一口氣畫出來。

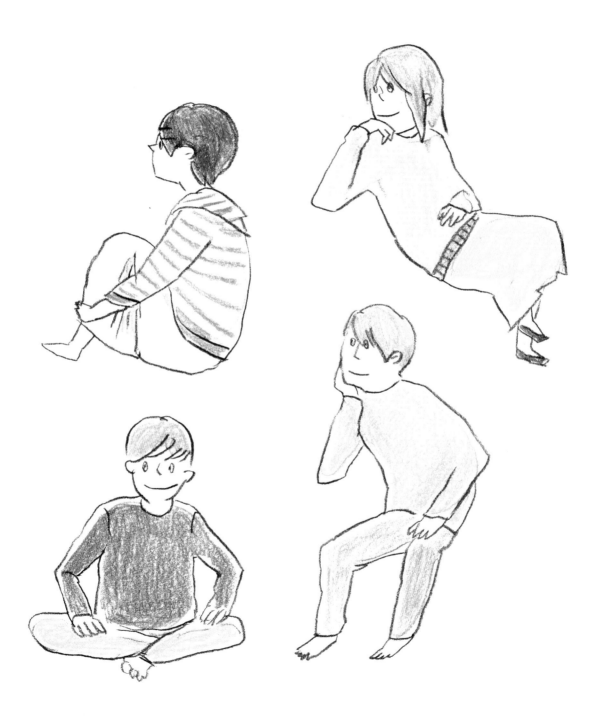

■動作與平衡

素描各種動作

在家中或戶外素描看看。在戶外畫
時，剛開始可能會有點彆扭，因此
建議準備小便條本迅速畫好。

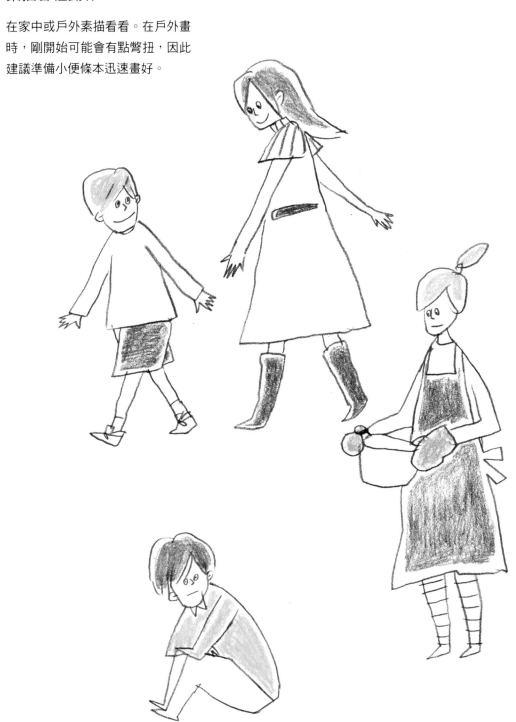

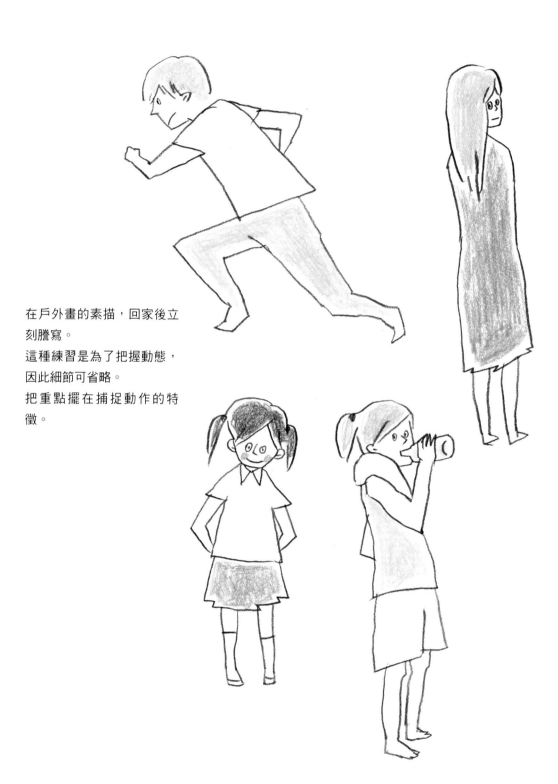

在戶外畫的素描，回家後立
刻謄寫。
這種練習是為了把握動態，
因此細節可省略。
把重點擺在捕捉動作的特
徵。

畫各種動作。請各位練習看看。如果找不到模特兒，參考照片也可以。

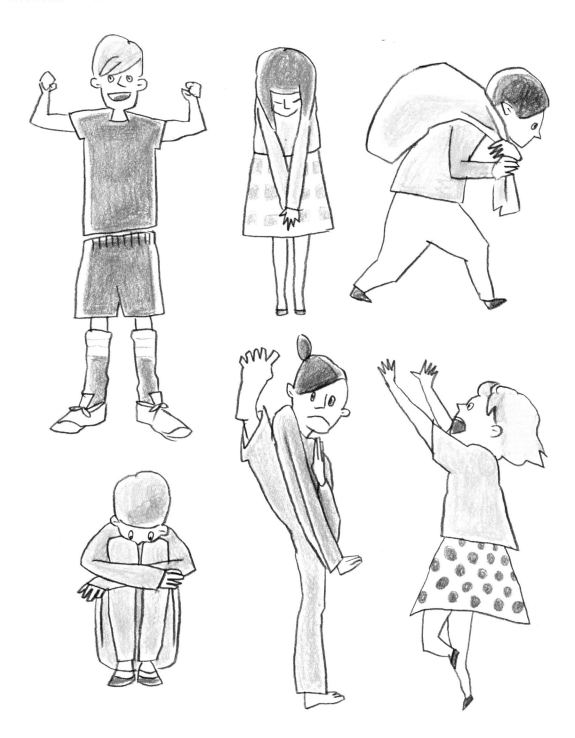

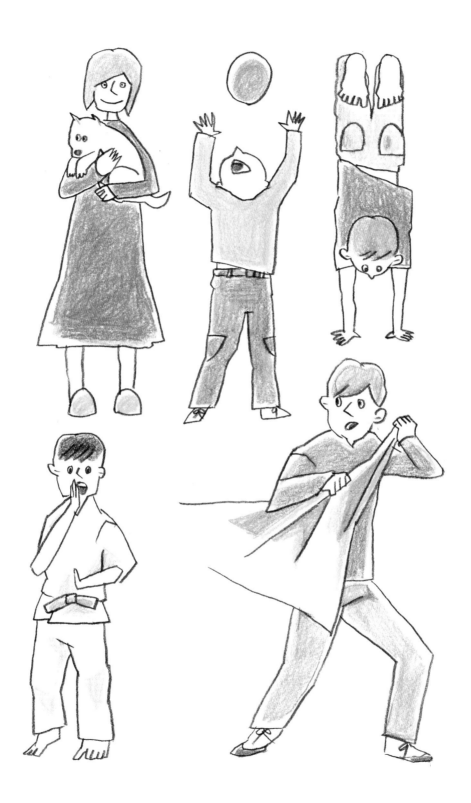

■臉的平衡

觀察臉各部位的方法

向上看或俯瞰時，臉的各部位看起來會變得如何呢？向上看時，下巴的面積增加，頭頂的部分減少。俯瞰時則相反。眼的位置也隨之向上或向下。

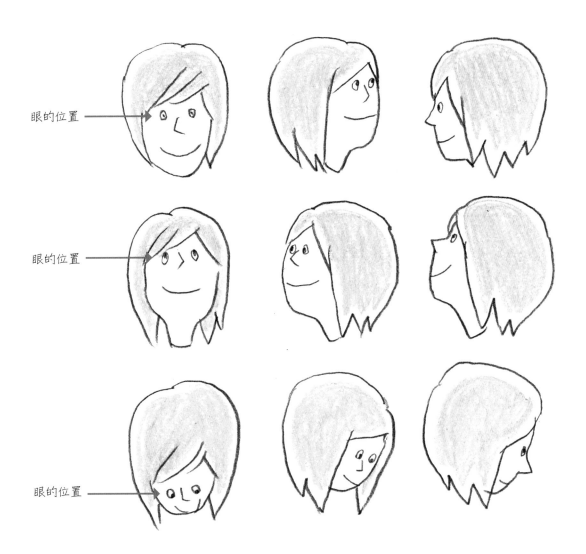

眼的位置

眼的位置

眼的位置

在多數插圖畫法的說明中，對臉向上或向下的動作，都是教導先在臉的外形畫出中心線、眼位置的線後再畫臉，但我想這樣反而會妨礙表情的表現。人臉的正面意外平面，而眼或臉中心的線並未彎曲。剛開始不要在意這些，把自己看到的狀況（觀察實際的人）畫出來較好，等到能充分發揮後再考慮整體平衡的問題，此時再畫中心線或眼位置的線。

孩童與大人

孩童與大人最大的差異在於
眼的位置。眼在臉的中心之
下的是孩童,之上的是大
人。此外,眼的大小在與臉
大小的比例上,孩童大,而
大人小。
臉的外形,孩童圓,而大人
縱向稍長。

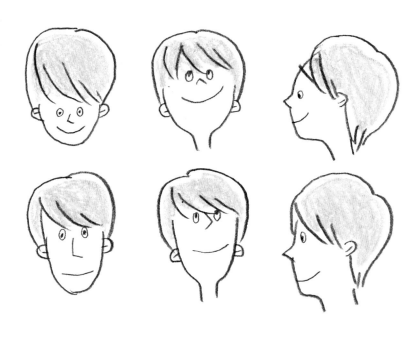

女性與男性

女性的頭髮遮蓋臉
多,但男性頭髮的
份量少。至於眼,
女性的間隔比男性
稍窄。

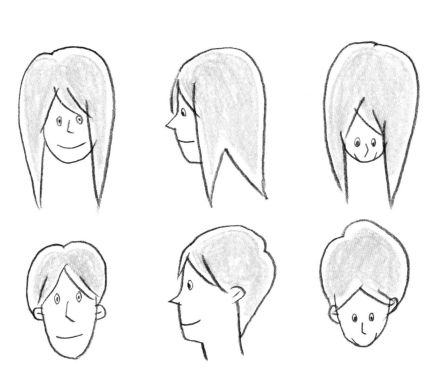

■練習

■人物周圍的物品

不只人物，也要把周圍相關的物品畫進去。

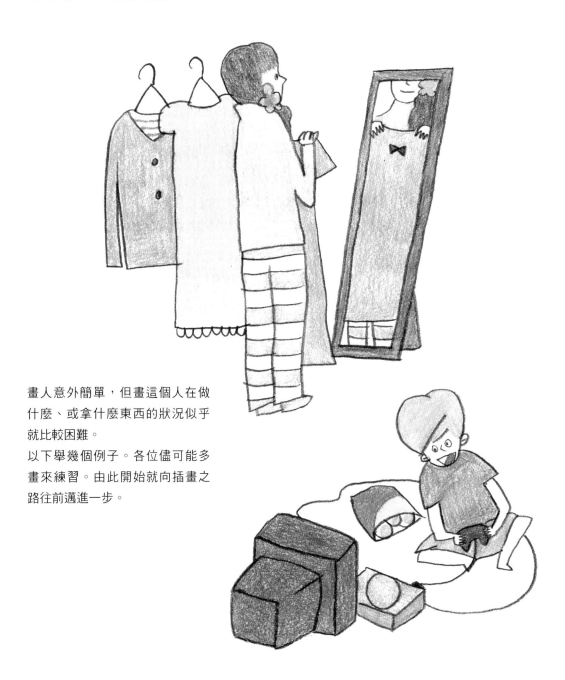

畫人意外簡單，但畫這個人在做
什麼、或拿什麼東西的狀況似乎
就比較困難。
以下舉幾個例子。各位儘可能多
畫來練習。由此開始就向插畫之
路往前邁進一步。

在房間內做什麼事。注意與周
圍物品的均衡來畫。

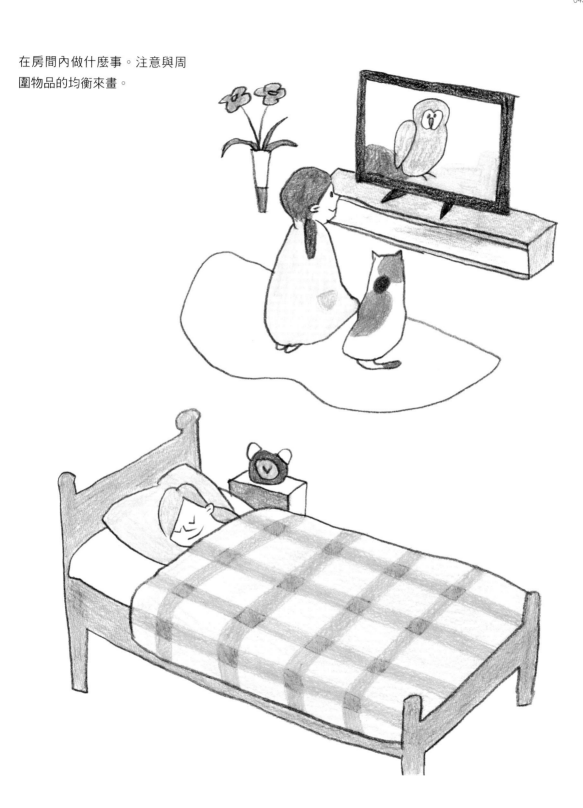

▥在房間內⋯

在房間內有什麼東西？在房間做什麼？首先有什麼就畫什麼。

雖說是畫房間內，也不必把桌椅或家具、牆壁或地板上的地毯等所有物品全都畫進去。在畫插圖上最重要的是，畫想在插圖表現的重要東西，把所有東西畫進去反而讓人不知你究竟想畫什麼。
適當的省略或簡化在畫插圖上非常重要。

確實觀察，以最低限度必要的線來表現最低限度必要的物品。
家具或窗等，可從下個步驟的遠近法來學習。現在練習看到什麼就畫什麼。

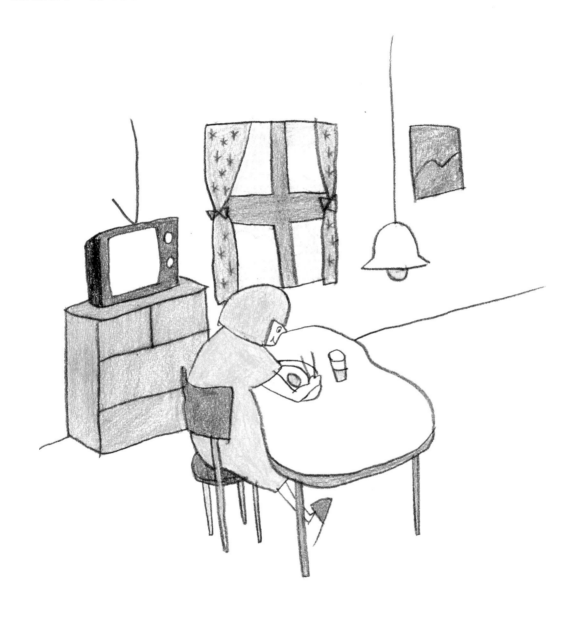

開始畫插圖的新手，幾乎都是以
自己的視線來畫所看到的東西。
建議有時不妨換成寵物或小鳥的
視線來畫畫看。因為這與學習構
圖有所關聯。

■走到街上

站在街角看看。
能看到什麼風景?

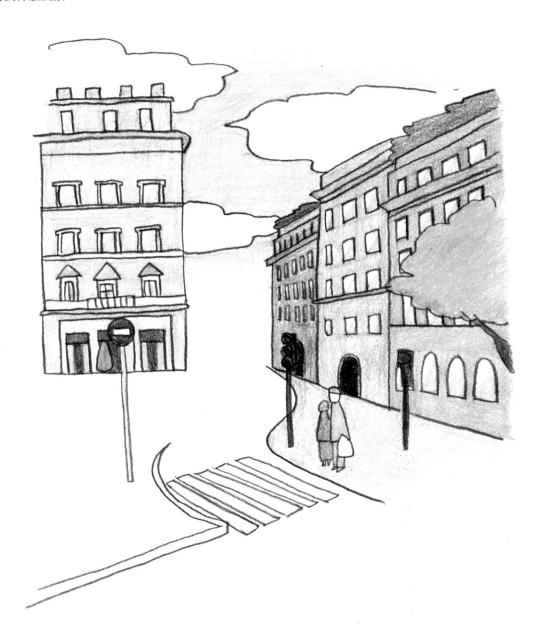

實際去旅行來畫最好,但參考雜誌或網路的圖片,就能畫出各地的風景。留意因地區或季節而有的差異。
練習插圖的素材到處都有。

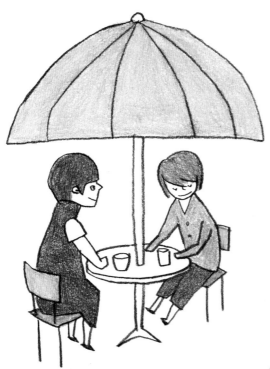

在街角不僅建築物，也要注意觀察人的動態。開心聊天的人、匆忙走路的人、等待約會的人，等等…
這些人有什麼表情？
做什麼動作？
也要注意觀察小用具。

有沒有拿提包？
露天咖啡館的桌椅形狀為何？
擺在各場所的用具是否被使用？

不只是看到什麼就畫什麼，將自己的想法加在畫面上也很重要。

和貓一起悠閒的曬太陽。在小
公園、路旁……，外面的世界
有不少讓人產生興趣的東西。
從中找出最想畫的事物。

在公園的一隅有賣漢堡的攤
販。
偶有顧客來購買。把此時的情
景素描下來。

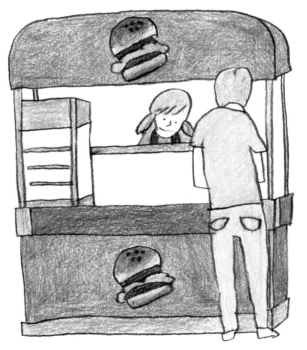

也可以剪下生活一景。汽車或公共設施有基本的形態。確實看清來畫，但不必畫太細。

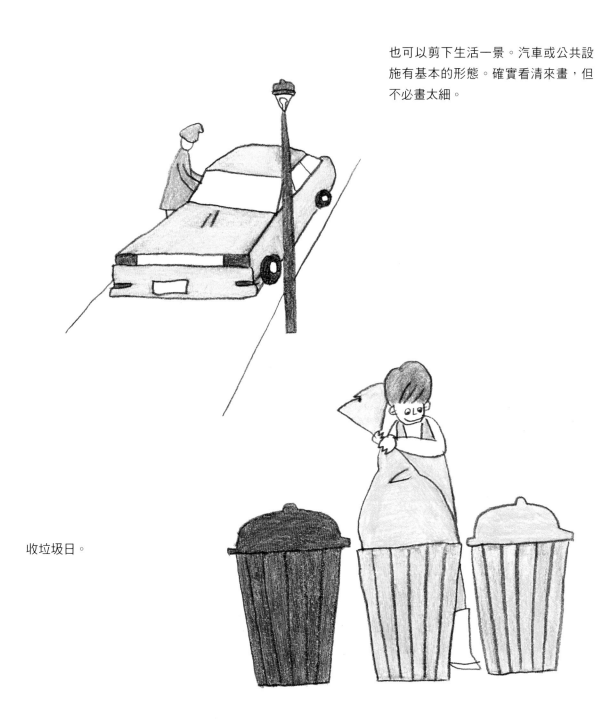

收垃圾日。

依時間或場所改變，也能看到各式各樣的情景。
好像是購物後的回家途中，提袋內百貨公司的物品並不現實。
這樣的表現只有插圖才能辦到。

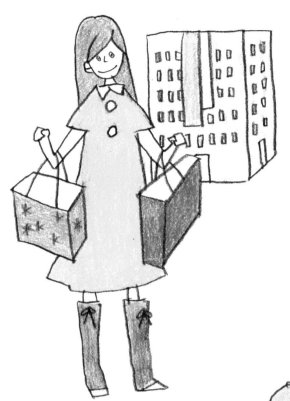

孩童即將把信件投入郵筒。不必踮腳也能搆到投入口。

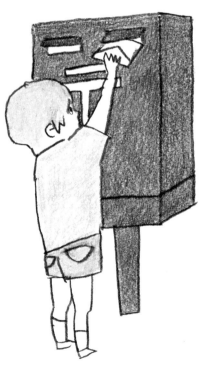

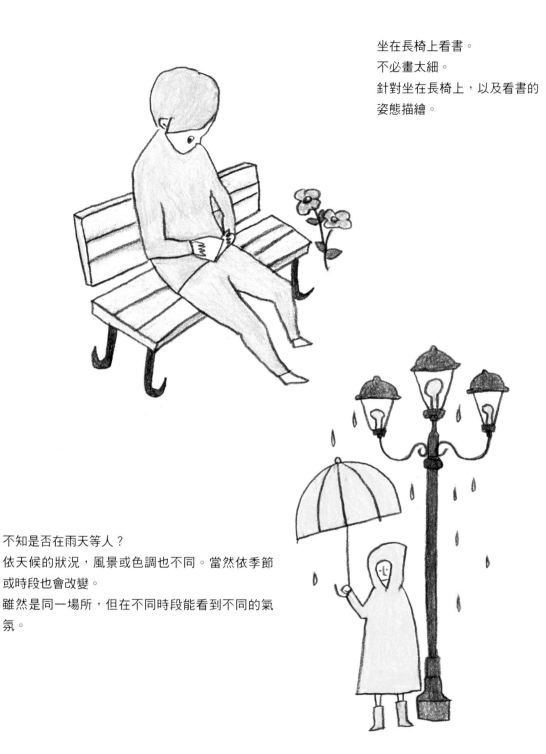

坐在長椅上看書。
不必畫太細。
針對坐在長椅上，以及看書的
姿態描繪。

不知是否在雨天等人？
依天候的狀況，風景或色調也不同。當然依季節
或時段也會改變。
雖然是同一場所，但在不同時段能看到不同的氣
氛。

街角的風景即使畫再多也不會感到厭煩。沒有比這
個更能做為學習插圖的場所。
不妨帶著鉛筆與小素描簿走到街上。

■ 有人的場所

眾多人聚集的場所,充滿畫素描的主題。

孩童嬉戲的溜滑梯。
畫正在玩遊樂設施的孩童並不容易,光用想像很難掌握,因此先從素描開始。

在動物園。
畫動物的姿態也是一種很好的學習。

水族館與溫泉。
實際前往來畫不容易辦到，因此不妨利用旅
遊傳單或廣告、網路來尋找素材。

▇ 畫寵物

畫身邊的寵物看看。
和人的骨骼不一樣，比較大，因此剛開始畫可能會感到困難，建議仔細觀察來畫。

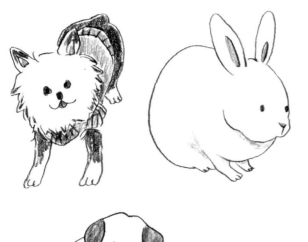

狗依種類有塌鼻、或嘴細長突出等各種樣子，伸舌頭看起來就比較可愛。耳朵也依種類有下垂或豎立的模樣。
頸到前腳是由柔和的曲線連接。背到後腳也呈現柔和的線條。
有大型種類或小型種類，毛色也各式各樣。不同的動物，體型也不同，但基本的體型則不變。
把身邊的寵物當作模特兒來練習畫畫看。

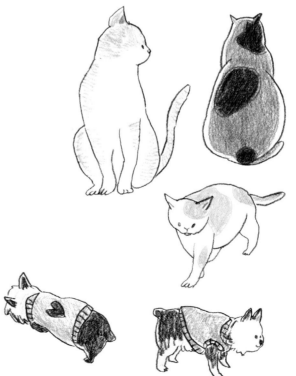

把各種插圖做為實例刊載，你會如何描繪呢？
學習插圖唯有「多畫」而已。
當然後面仍會繼續說明畫繪畫上的必要知識，但僅了解知識還是不會畫。重要的是把以往所學的一再反覆練習後再活用知識。

■素描

遠近法

也稱為透視圖，依消失點的數量來分類。聚集在平行線上的一個消失點，以放射狀描繪的圖法稱為單點透視法。

有二條平行線，一條聚集在右邊的消失點，另一條聚集在左邊的消失點的圖法稱為兩點透視法。

單點透視法

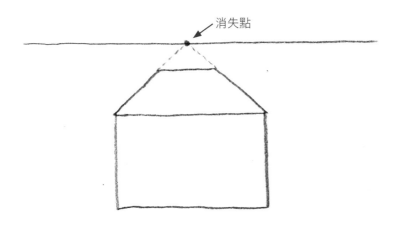

消失點

思考看看，有縱深的畫面該如何描繪呢？

縱深是以將位於前面的東西畫大，越向後面畫越小的方式來表現。從自己的位置起，將構成物品的線條向水平方向(眼睛的高度)延伸，最後會聚集在一點。此種在水平線上集中的點，被稱為消失點。

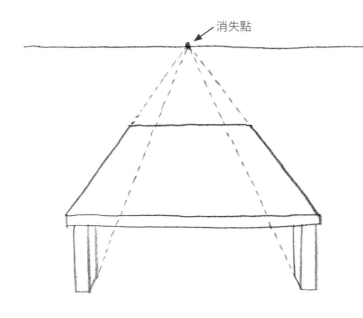

消失點

實際畫圖時，一開始先決定消失點，由此以放射狀把線延伸做為引導線來取圖形的形狀。

一點透視圖法，是在正面描繪物品時使用。

下面的插圖是以單點透視法來畫桌子，請讀者描繪看看，畫兩個相同大小的杯子，分別放在桌子的右前方與左後方。利用起自消失點的引導線來決定大小。

畫電車中的情景。

消失點位於畫面的中央。如果把這個消失點向上移動、向下移動，或偏向左側，將會變成什麼樣的一幅畫。

能高明畫出起自消失點的引導線時，就能畫出正確的畫。這幅插圖與左頁的桌子不同，必須畫出一直相連的要素。畫出牆壁、地板與天花板集中在一點（消失點）的底稿。

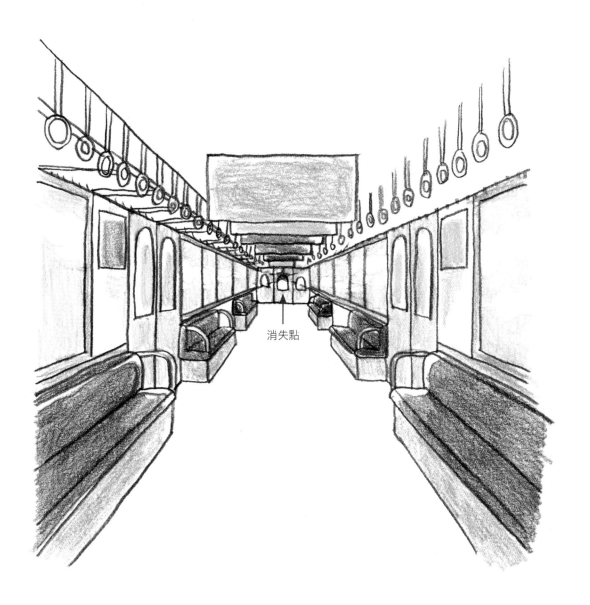

消失點

兩點透視法

單點透視法是從正面來看桌子等物品時的方法，但如果從桌角來看就要使用兩點透視法。

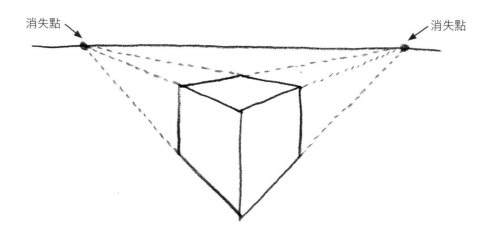

構成桌面的線條，會從桌角向左右兩邊於水平線上集中形成消失點。而二個消失點的間隔窄就變成極端的遠近感，亦即，變成過度誇張的畫。反之，如果間隔寬，遠近感就變和緩（看起來像平面）。
請注意誇張的程度來決定消失點。

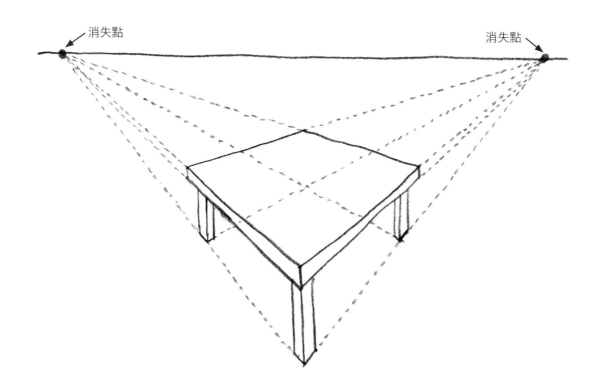

請畫出下面插圖的消失點。

然後，分別畫出消失點的間隔變窄、變寬時看看，來確認繪畫的感覺。

調查消失點　1

在街角素描。右邊的小畫是粗略素描,邊觀察邊迅速描繪而成。
下面的畫作是回家後,依據素描謄寫而成。請在這幅素描上加畫消失點。

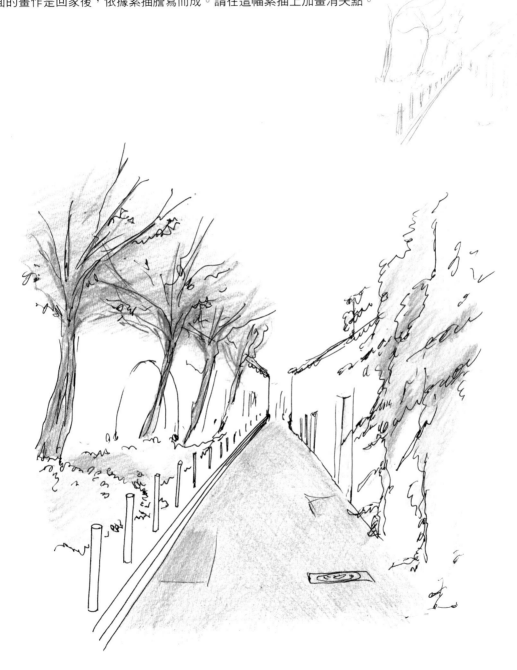

調查消失點　2

在有岔路的角落素描。消失點複雜組合在一起。

請在這幅素描上加畫消失點與引導線。

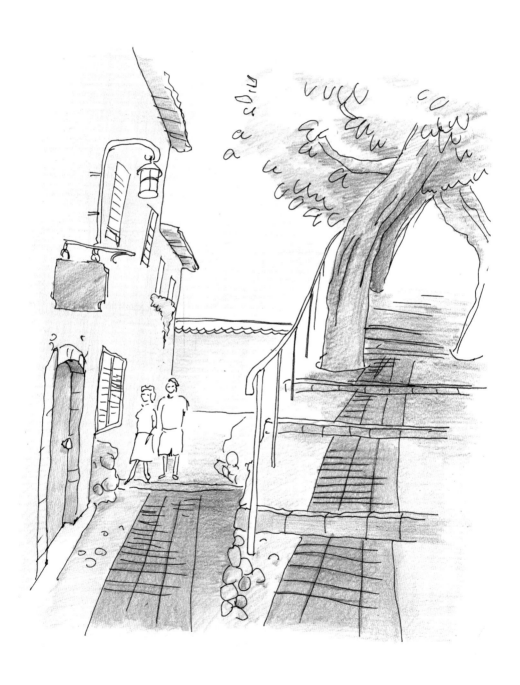

調查消失點　3

遠近法不僅在畫風景時使用。下面的畫作是畫小烤箱，描繪生活器具時，也可以使用遠近法。只不過在畫小東西時，消失點會溢出畫紙外，因此不容易畫引導線。

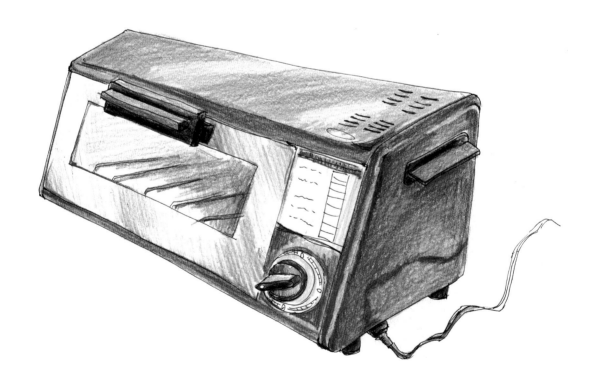

調查消失點　4

畫圓筒形的東西時也利用遠近法來表現。以下面的粗
略素描來看瓶子斷面的變化。

隨著接近視線（水平線），橢圓會越來越扁平。確實
把握斷面的橢圓很重要。

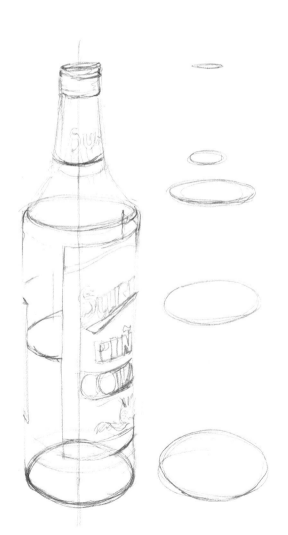

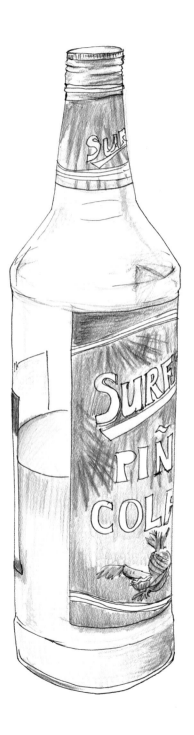

構圖

所謂畫插圖，就是以某種框架來取景。思考物體在這種框架中應如何配置就是構圖。

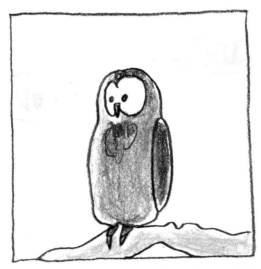

貓頭鷹位於畫面的中心。以貓頭鷹為主人翁的目的來說，是最簡單又容易了解的構圖。

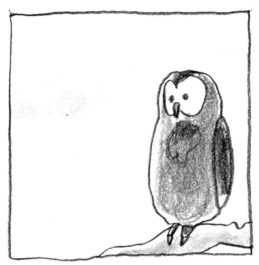

把貓頭鷹移到畫面的右方。讓人想像畫面左邊的空間將會有什麼東西。

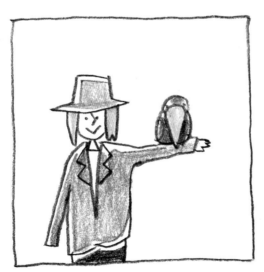

人與鳥以同樣的比例位於畫面中央。變成不知道哪個才是主人翁的插圖。

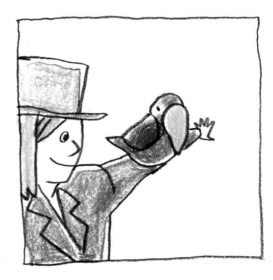

人被從畫面切掉，鳥變大看前面。從這幅插圖能了解主人翁是鳥。

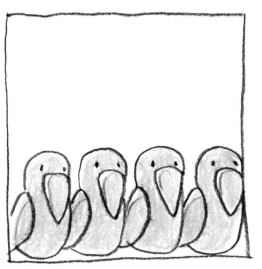

鳥排成一列。
這是沒有變化、缺少動態的構圖。

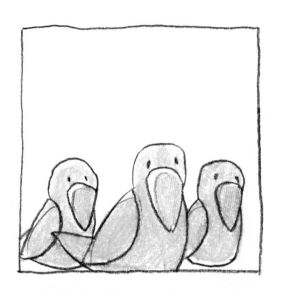

前後移動鳥的位置，畫面就會出現動感，變成有變化的構圖。

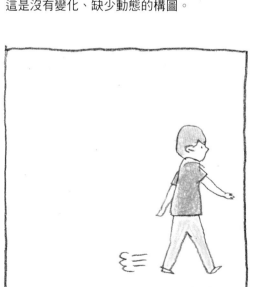

向右走路的人位於畫面的右方。這個人看起來正走向盡頭的牆壁，因此無法表現出動感。

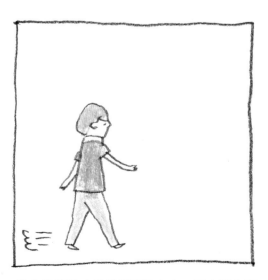

向右走路的人位於畫面的左方。因右側有空間，故能感覺到走路的動態。空間也是重要的因素。

構圖的練習　1

請在下面的插圖加畫背景來完成畫面。

上面二幅插圖，是放在桌上的果汁瓶與蘋果、香蕉。

下面二幅插圖，在女性的背部還有空間。

在個別的插圖加畫背景並附上標題。所謂附上標題，就是此張插圖的題目。所謂思考構圖，也就是完成一幅插圖。

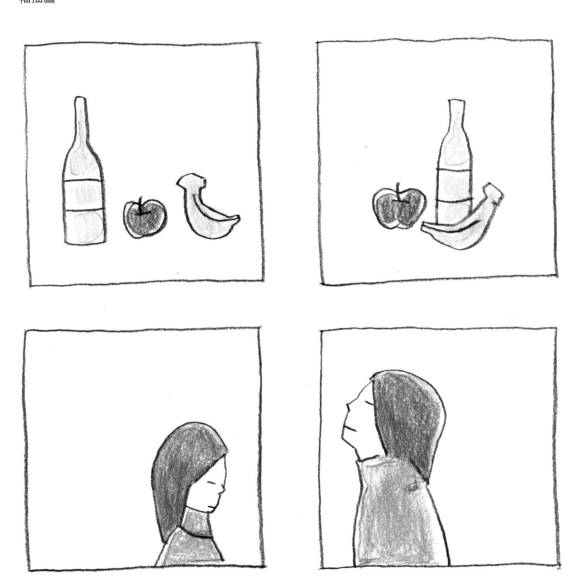

構圖的練習　2

位於下面插圖的寵物狗與狗屋，把裝飼料的器皿自由配置在畫面中，完成一幅插圖。
當然也不要忘記附上標題。

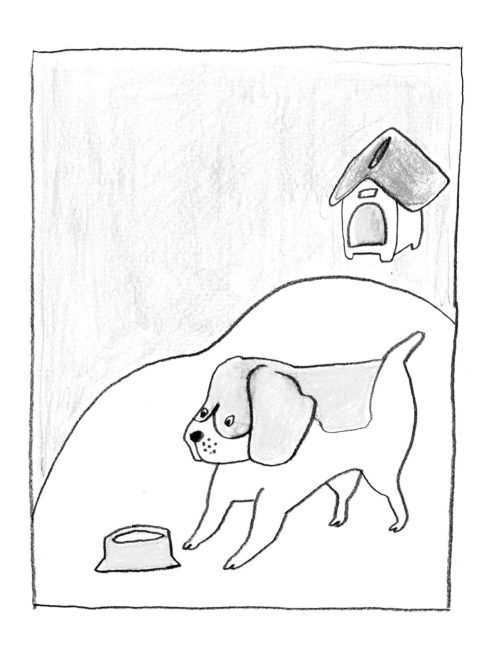

延伸

熟練使用色鉛筆

在此之前的練習是以線條為主，接著將以完成插圖來說明如何著色。畫材使用色鉛筆。因為垂手可得而能輕鬆開始。

首先說明著色前的順序。

尋找主題

這次把貓
當作模特兒。

決定畫什麼。
挑選位於身邊的東西。這樣就能仔細觀察，想畫就能畫

打底稿

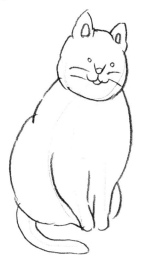

根略。

決定主題後就打底稿。
不要在意細部，以大概的形態來把握。

用描圖紙來描

把描圖紙放在底稿的紙上，用玻璃紙臨時固定來描。

描圖紙是半透明的紙，但如果手邊沒有，用薄的影印紙也可以。

描圖紙

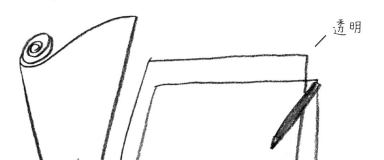

透明

複寫在正式的紙上

準備一張影印紙，用軟質的鉛筆（2B或4B）把一面塗黑。這樣就能扮演碳粉的角色。

把塗黑的碳粉紙面朝下重疊放在正式的紙上，把描底稿的描圖紙重疊放在上面，用較硬的鉛筆來描。

這樣就能複寫。這是避免傷到正式紙張的作法。

用6B左右較濃的鉛筆來全部塗黑。

底稿

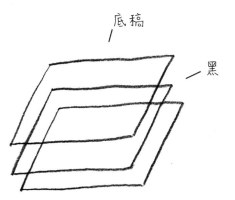

黑

用較硬的鉛筆或原子筆。

著色（使用色鉛筆）

以下來看看著色的順序。

底稿畫完後，用色鉛筆沿著線條慢慢畫線。畫線時色鉛筆的筆芯削尖較好畫。

畫完輪廓後，在細部著色。如果要全部塗滿，使用色鉛筆芯較圓的部份來塗比較容易。

著色時，筆壓不要太高，以輕盈的調子觀察整體的均衡來塗色。

從背景開始塗就容易把握整體的形象，會比較容易畫。

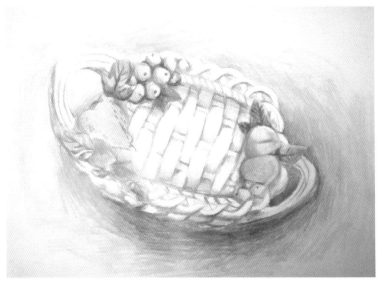

色鉛筆的色表

建議製作色鉛筆的色表。

不同的紙張，顯色也不一樣，因此先畫在主要使用的紙上看看。

	淡黃色		綠藍色
	鵝黃色		水藍色
	橙色		蘋果綠色
	緋紅色		苔綠色
	胭脂紅色		綠色
	洋紅色		冬青色
	粉紅色		暗綠色
	淡紫色		橄欖綠色
	紫藤色		芥末色
	紫羅蘭色		黃褐色
	普魯士藍色		紅褐色
	鈷藍色		深褐色
	天藍色		灰色

■色鉛筆的基本技法 1

用線來畫

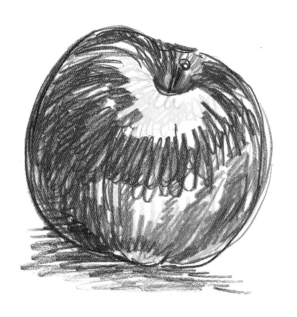

使用色鉛筆的尖端粗略描繪。使用構成蘋果色的顏色重疊描繪。

用面來畫

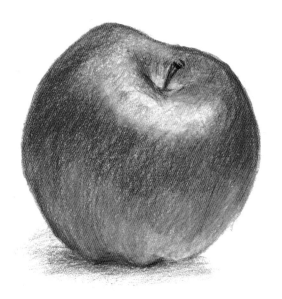

使用色鉛筆的「筆腹」部分,以柔和著色的感覺來畫。用摩擦來形容描繪的方式或許更為適切。從淺的顏色漸漸重疊。

用橡皮擦來畫

輕輕塗滿全體後，以最明亮的部分
為中心，用橡皮擦來擦。
然後以重疊塗濃的部分來取得整體
的均衡。
表現強光（發亮的部分）時使用橡
皮擦。把橡皮擦的尖端弄圓或削
尖，配合用途來使用。

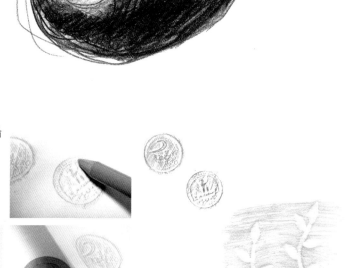

摹拓法

右邊的例子是把硬幣放在下面，用色鉛
筆來塗抹。
樹芽的圖案是把紙抵在菸灰缸上來塗抹。

右邊的小狗是用窗簾塗抹而成，為
水滴圖案。

影線

色鉛筆的表現技法是以線條為基本。線不僅能表現物品的輪廓，也能表現陰影或圖案、質感等。線條的基本表現方式就是影線。

影線是重疊畫平行線，但藉由改變間隔或粗細能表現物體的質感。其中把線交叉來畫的方法稱為交叉影線。這種手法在鋼筆畫也很常使用。

基本是直線，但也有使用曲線來表現份量的情形。

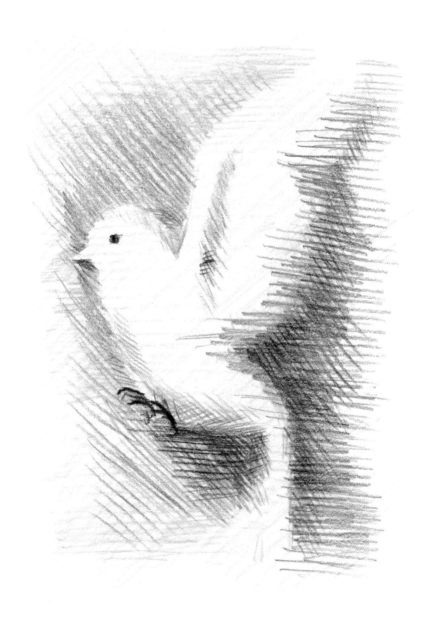

刮去法（SGRAFFITO）

特殊的技法，用尖端尖的東西（如美工刀或錐子）來刮紙以浮出白線的手法就是刮去法。
比使用橡皮擦更能表現尖銳的白線。依用途分別使用即可。

與橡皮擦併用，用美工
刀的刀背部分刮去最明
亮的部分，顯出白紙的
顏色。
右邊的例子是蒲公英的
綿毛部分與葉脈部分。

使用刮去法的技法時，
使用的紙張一定要夠結
實才行。

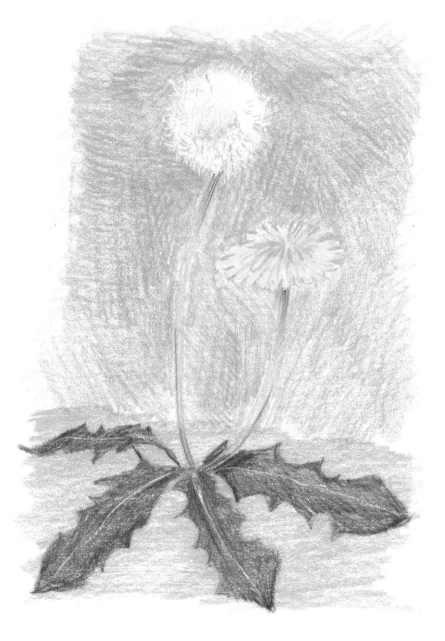

彩色素描

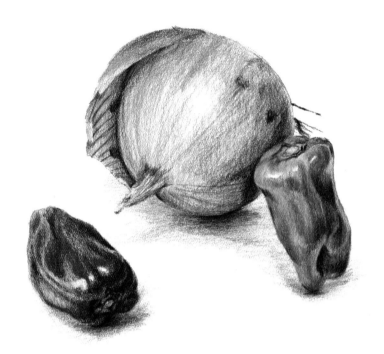

為複習之前說明的技法,使用色鉛筆來畫靜物插圖。

依據題材以寫實風格來表現。為習得技法以寫實風格來素描可當作學習。

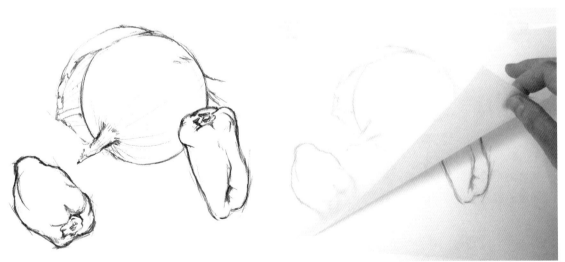

用鉛筆素描來取形。在打底稿時取大概的形狀,不要畫太細。

畫完底稿後,把描圖紙重疊放在底稿上描出來。

塗洋蔥、青椒的基本色。考慮陰影，注意
不要留下色鉛筆的筆觸，柔和表現。

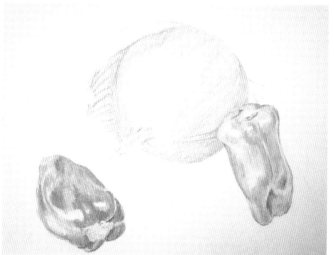

畫入綠色青椒陰影的部分。使用比基本綠
色更濃的顏色。

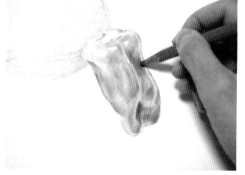

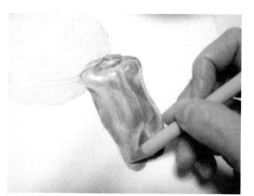

青椒不僅綠色而已，也能看出黃色、橙色或
茶色等顏色。重疊多種顏色來形成陰影。

配合表面的凹凸來移動色筆。在綠色上重
疊藍色就會變成穩重的色調。

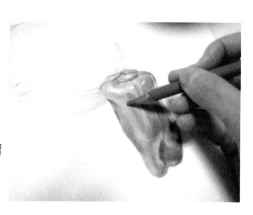

觀察細部來描繪。明亮的部分不著色，留
下紙張的白色，並加上陰影。

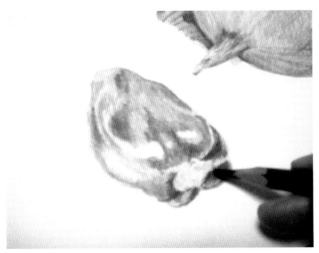

畫紅色的青椒。

用藍色或綠色的色鉛筆重疊著色，形成陰影。

看清明亮的部分、陰暗的部分描繪。

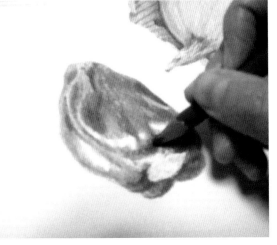

重疊塗色會出現光澤。充分呈現出青椒的質感。

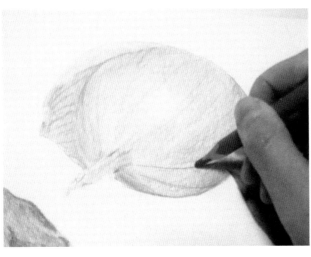

畫洋蔥。

留下強光的部分不塗，輕輕畫上陰影，細細畫入紋路的部分。

使用綠色的色鉛筆來表現質感。青椒的陰影
也倒映在洋蔥上而看起來發綠。

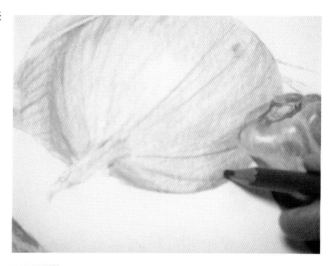

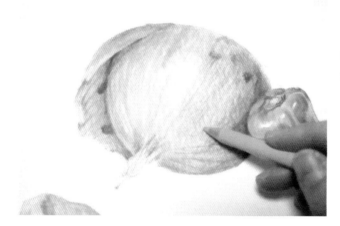

畫上表面的花紋。使用黃色或紅色的色鉛筆
畫上陰影。重疊顏色,表現洋蔥質感。

畫上皮內側的花紋或陰影。
確實觀察實物來塗。

■配色

顏色各有其形象。此外，也可組合數種顏色來表現。

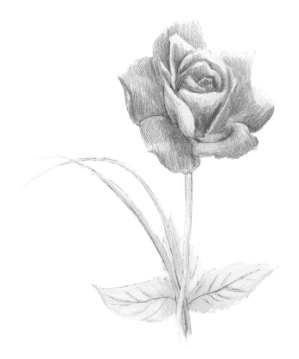

以玫瑰為主題，利用色彩來表現四季不同的形象。在此使用四種顏色。

有春天形象的配色。
以黃色為基本組合粉紅色。

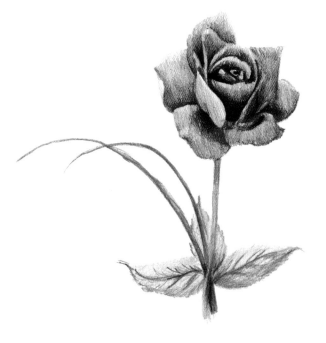

夏天的配色。
使用藍色與粉紅色來呈現夏天明亮的形象。

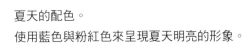

秋天的配色。
以黃褐色與紅褐色來呈現秋天的形象。
思考進入冬天褪色前的感覺。

冬天的配色。
為表現寂靜、嚴寒的感覺，以紫色與藍色來創造寒
冷的形象。

配色的練習，首先組合自己身邊的色調看看。觀察
這種配色，自己有什麼感覺很重要。
風景等自然形成的配色也很美。
不要受限於規則，重視自己的感性就能有個性的用
色。

■技法風格

■色鉛筆的基本技法 2

以下說明色鉛筆的使用方法。有各種畫法與塗法。

僅用線來畫
與其仔細描繪，不如採用迅速果敢的畫
法變成更有效果的線。

改變筆壓
上面的櫻桃是用力確實描繪。下面的
櫻桃則柔弱描繪。請看看效果的差
異。

用面來畫
使用色鉛筆的筆腹，不顯
出線來全部塗滿。

線與面的組合
不要太執著任何一方來
畫。不要受限於線，全部
塗滿更有效果。

左上的例子是細細迅速描繪的線。
左下是用細線慢慢描繪。
依主題分別使用就能顯出效果。

上面的糖果是粗又強的線。把色鉛筆尖端弄
圓,確實描繪。
下面魚的插圖是粗又弱的線。色鉛筆的筆芯不
削,直接使用。

■塗抹的技法

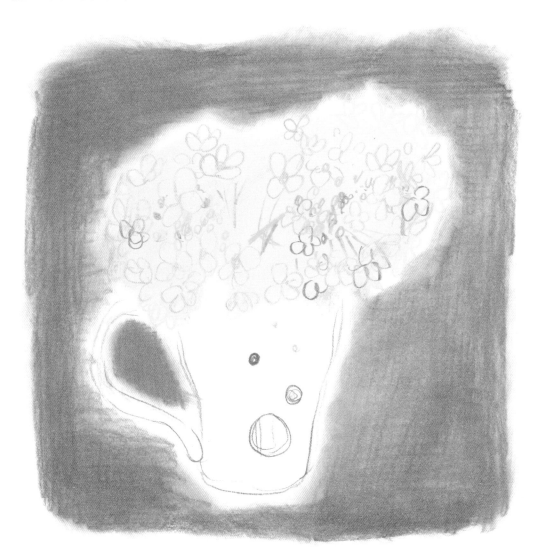

暈開來畫。

以左邊的菜花為主題。用色鉛筆塗抹後，用毛巾沾上松節油，摩擦使其暈開。

也可使用衛生紙來暈染。但如果使用的紙質太軟，摩擦的紙可能會破掉而沾在畫紙上。因此在暈染前先試試看。

最後畫上線條來取形。

壓紋。

在塗色前用錐子或鐵筆確實勾勒線條，然後塗色。這樣最初用鐵筆描的線就會留白而顯出效果。

這是最適合不希望清晰描線時的表現方法。

■重疊的技法

用面來重疊。

從淡的顏色開始輕輕塗就不容易失敗。此外，因不能預料
重疊後會變成什麼顏色，故先用其他紙試塗看看較保險。

重疊的部分與不重疊的部分交錯，就會出現有趣的效果。

此外，稍微重疊，重疊的部分就能扮演線的角色。

彩色蠟筆很常使用此種技法。

用線來塗。
重疊線條來畫就能表現出質感。

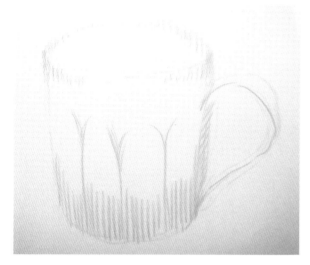

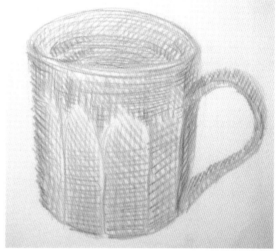

最初用淡的顏色來畫出大概的
形狀。接著，稍微重疊線條來
進行上色。
以同色系來重疊就不會失敗。
重疊線時重要的是改變角度，
以及沿著主題表面的曲線來畫
線。這樣就能表現出立體感。

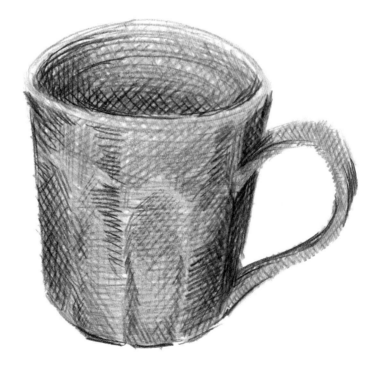

■筆觸的研究

用線條來畫。

用縱、橫、斜、曲線等各種線來畫。每一條線的寬幅不必太大。在表現曲面時,用幅度窄的線條沿著角度邊改變方向邊重疊來畫。

右邊是各種線條的例子。最好平時就常練習。

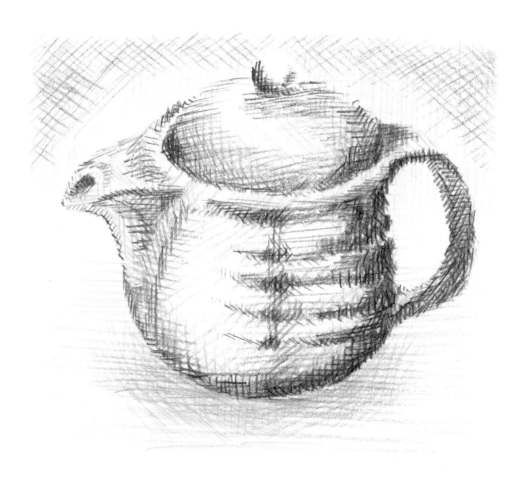

用點來重疊。

因為是用點來畫，所以能自由創造形狀。此外，也容易表現出顏色的變化。這種方法與油畫技法的點描一樣。在畫面上畫上多種顏色，在視覺上造成混色的技法。

用色鉛筆來表現點描時，與其說是描點，不如說是畫極短的線。這是因為色鉛筆畫的點太小不容易顯現，使用短線能夠獲得更大的效果。

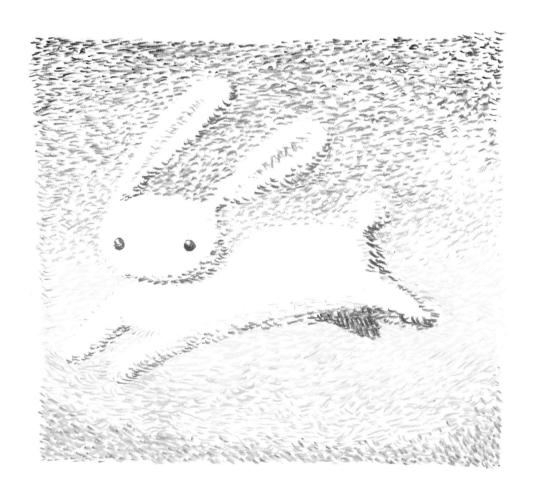

■了解紙張

在畫插圖上，紙張的選擇非常重要。必須配合表現方法來選紙。有表面紋路細而光滑的紙，也有粗又凹凸不平的紙，有薄的紙、厚的紙等等，各式各樣。

摹拓法使用薄而表面光滑的紙較為適當，影線法使用柔滑厚的紙較好。

為了解紙的特徵，建議使用各種紙張畫畫看。

分別使用色鉛筆的筆尖、筆腹，或把筆尖弄圓用力描繪，以各種線條在Canson紙上畫橘子看看。

Canson紙

眾所週知彩色蠟筆用紙。表面有凹凸特徵的紋路，很顯色，而且耐水，畫也常使用在水彩畫上。此外，也有彩色的。

這是使用瓦德森紙所畫的。你了解質感的差異嗎？

瓦德森紙

顏色帶象牙色。非常結實，有各式各樣的厚度，容易使用。表面也結實，用橡皮擦摩擦也沒問題。這是適合用色鉛筆來描繪的紙。

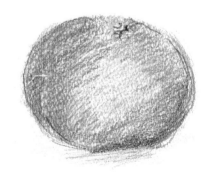

這是模造紙。

在三種紙分別畫出相同的線或插圖,你能否看出完成時的形象有什麼不同?

紙的種類很多。建議不妨多做嘗試,找出適合自己表現的紙張。

模造紙

類似在影印紙常用的高級紙。表面光滑、結實。也常當作包裝紙。稍厚的模造紙很適合鋼筆畫。

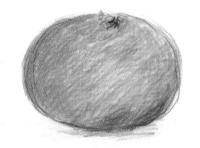

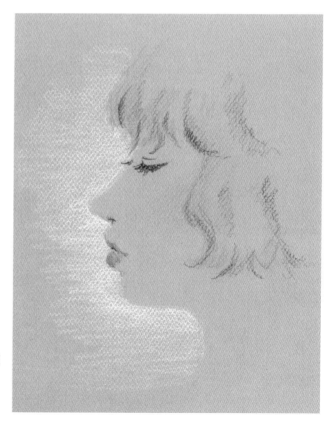

這是畫在彩色Canson紙上的畫。因有底色,故採用與畫在白紙上時不同的畫法。

提升技法

■畫夢　想像來畫

插圖幾乎不會直接畫出現實的東西。把畫家想像的世界畫成一幅畫。以下看看插圖畫家們的作業。這是使用色鉛筆畫出的作品。

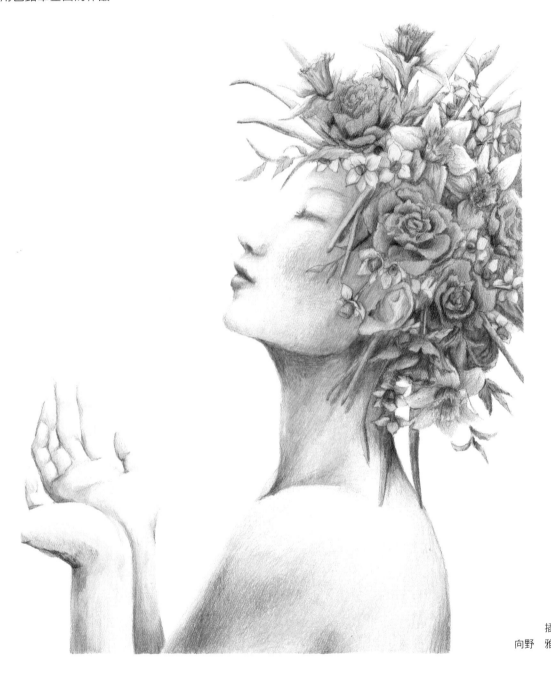

插圖
向野　雅惠

準備比作畫的尺寸大一圈的紙，然後沿著描繪範圍貼上遮蓋膠帶。這樣就不會弄髒畫面的周圍。完成品能夠保持整潔美觀。

用鉛筆打底稿。最好畫淡一點，這樣以後才能擦掉。如果用色鉛筆來上色，有時一直到最後都看得到底稿的鉛筆線條。為此請儘量用淡的線來打底稿。

用透明水彩淡淡塗底色。塗大面積時，如果只用色鉛筆，常會有塗不均勻的情形，而這樣做接下來用色鉛筆來塗就能塗得比較均勻，也能防止鉛筆的底稿被手抹掉不見。

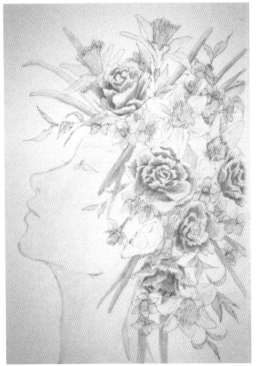

首先決定大概形成的陰影部分，塗基本的顏色。
雖說是陰影，也並非塗最濃的顏色，而是為了決定光的方向或塗下去時基準的濃度，因此塗介於明亮與黑暗中間的顏色（這次皮膚是用黃綠色，花是用橙色）。

一開始先塗淺的顏色。尤其是黃色，即使以後重疊塗也塗不成黃色，所以先塗。

接著塗形成陰影的部分。此時也是從淺的顏色或明度高的顏色塗起。塗大面積時，把色鉛筆的尖端削圓，輕輕塗抹。

在皮膚的部分也重疊顏色來塗。

畫細的部分。此時儘量把色鉛筆的尖端削尖。塗過地方的上面也能塗濃的顏色。重疊塗和用單色塗時的顏色會有不同，因此不妨用各種顏色來試塗看看。依重疊塗的順序，發色也不一樣。亮面也可用軟橡皮擦淡。

特別濃的陰暗部分，與其塗黑，不如選擇同色相而明度低的顏色（這裡是使用深綠色）或互補色（亦稱相反色，紅色與綠色、紫色與黃色等，組合對比強的顏色）等，就能增加深度。

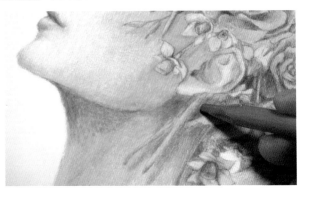

最後為統一全體的色調，
在全體塗上明度高的顏色
來調整全體的均衡。這裡
是使用芥末色。

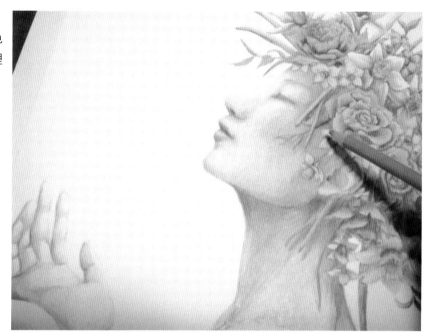

撕掉遮蓋膠帶，用橡皮擦擦掉周圍骯髒的部分。完
成後噴上定型膠（固定劑）即可。

這樣就完成。

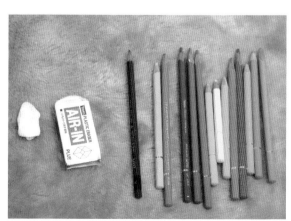

這次使用的畫材。

■畫繪本（圖畫書）

插圖是以一幅畫來表現形象，但組合故事與繪畫則能出現有別於插圖的表現，就是繪本。本章節將依循繪本的製作過程來思考，為了繪本所畫的插畫，其特色為何？

本書是介紹如何畫插畫的書，因此省略繪本的前置作業，從故事已經編好開始。

立即製作畫作分鏡。從全體的頁數決定畫面數，粗略的描繪每一頁，藉此掌握故事展開的進度。

這是這次故事中的主人翁。決定故事後也就能想像登場人物。

以對開的狀態在各頁粗略描繪。反覆檢查故事的流程，看看有沒有問題？讀者是否可以理解故事的進行方式？仔細想想。

將畫作的分鏡充分檢討，如果沒有問題就可以製作成實際尺寸的草稿。

背景或小用具的細節也要確實畫進去。有時考慮配色的均衡會大略著色。檢查文章的份量與畫作是否均衡等，分鏡看不出來的地方。

實際尺寸的草稿如果沒問題，就正式開始畫。底稿先畫在另外的紙張，然後再謄在正式畫作用的紙上。

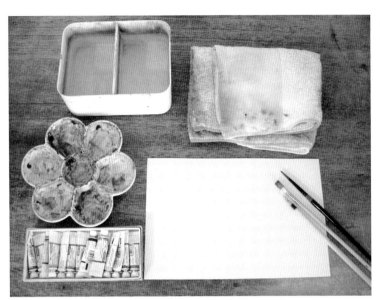

這是著色用的用具。使用洗筆盒與筆、調色盤、抹布、透明水彩。

首先描繪輪廓線，從淡的顏色塗起。重疊幾次塗色，以顯出深度。不要倉促描繪，重疊塗色前先確認之前畫得顏料是否已經乾了。

繪本與插圖不同，必須畫許多幅畫。
畫法或表現技法等都非統一不可。
故事中角色的臉也不能改變。
在正式畫之前，必須花時間仔細檢
查草稿到底稿。

下面是為繪本所畫的部分畫作。

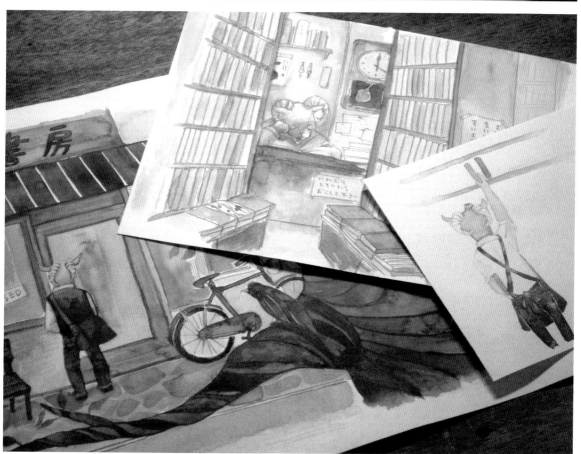

■個人風格

你是否想畫出與眾不同的畫呢？剛開始畫插圖時通常都是從模仿自己喜愛畫家的作品開始，但越來越進步後，就會想做出具個人風格的獨特表現。在形態上把握方法（簡化的方法）或畫材的用法，找出自己獨有的做法就能成為個人風格。

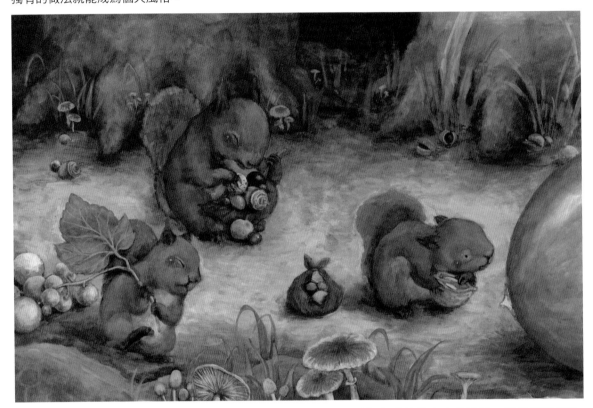

看起來雖然是寫實的畫風，但最低限度改變松鼠的形態做出人的動作。在背景上為了突顯松鼠或樹木的果實，也省略落葉。

在畫插圖的時候，資料也扮演重要的角色。這幅插圖是準備各種樹木果實的資料，思考配置或色調來畫。一顆一顆畫出樹木的果實會變得不整齊，因此最後在全體塗上淡淡的黃色來使其融合。

畫材使用壓克力水彩。

壓克力水彩是用壓克力樹脂的溶液調好顏料的畫材,為不透明的水彩。特色是乾後不會再溶於水,因此能重疊塗,塗在最初塗的顏色上面也不會弄髒。

這是幻想的情景,因此畫入光粒。希望表現地面的起伏而以不規則的流向來表現遠近感。畫這種有距離感(深度)的插圖時,不能忽略空氣的存在。光粒越遠,通過的空氣層越多,因此顏色發白變淡。

此外,以插畫而言,要表現發光的樣子並不容易。上面的插圖是利用照到光的葉子、地面,以及映在松鼠身上的光來表現光的存在。此外,把背景變暗也能夠更強調光粒。

在此為說明風格而使用與色鉛筆不同的畫材為例。色鉛筆也有各種表現方法。風格是組合各種要素而產生。不僅畫材的差異,連畫法或用法也都能強調個性。即使沒有意識,但在描繪中會逐漸呈現出個人風格。

◣畫廊　向畫家學習

■勝間としを　透明水彩

以下來看看各種插圖畫家的作品。在畫材或表現方法上會進行簡單的說明。

決定主題後就尋找
資料。
網路扮演圖書館的
角色，非常方便。

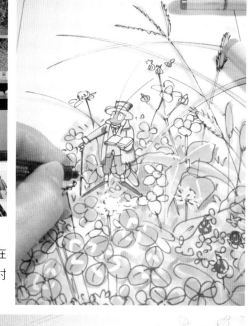

粗略著色。在
此階段也檢討
配色。

依據草稿來打正式用的底稿。畫在其他的
紙上。

把底稿謄寫在正式用的紙上時請仔細描繪，如此才
能把鉛筆畫的線活用到最後。

草的背景之處，使用耐水性的彩色墨汁灰色來塗。

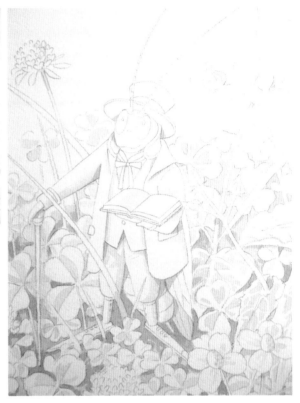

這樣比重疊塗水彩來表現更簡單，而且能更有效果
來表現陰暗的部分。

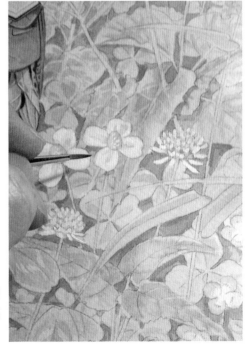

重疊綠色的顏料來表現草重
疊的狀況。花的部分留白不
塗。

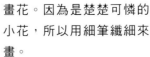

畫花。因為是楚楚可憐的
小花，所以用細筆纖細來
畫。

逐漸畫到細部。留意葉片重疊的狀況來畫，就可以形成立體感。

上面是所使用的畫材。使用透明水彩，並非特別不同的畫材。

以重疊顏色來表現葉脈或葉的凹凸。這樣就完成。參考108頁完成的插圖看看。

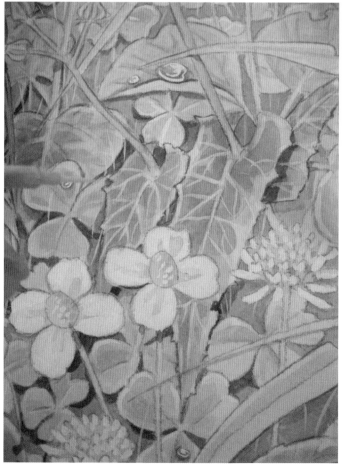

立花千榮子　彩色蠟筆・壓克力水彩

以田園風景為主題來擴大形象。

使用彩色蠟筆來素描

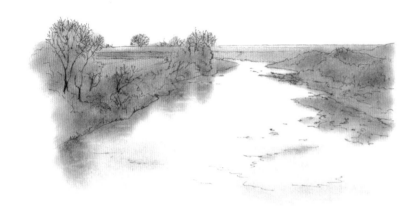

壓克力水彩

使用壓克力水彩

▩植木ちはる　雷射切割・Illustrator

想好點子，畫出形狀。
首先從概略畫出全體形像開始。
其次僅製作前景的紙部分。
利用繪圖軟體 "Illustrator" 來畫資料，以電子郵件把完成的資料傳送給專門業者來進行雷射切割。

在委託雷射切割、完成送回前的期間畫背景的圖案。

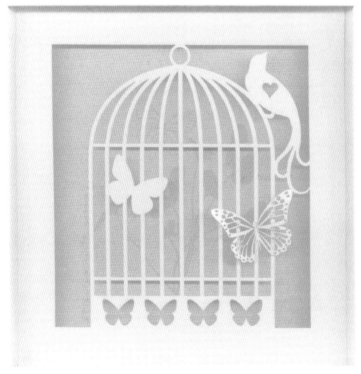

把雷射切割的紙與背景的圖案一起裝入BOX框就完成。

作品　鳥

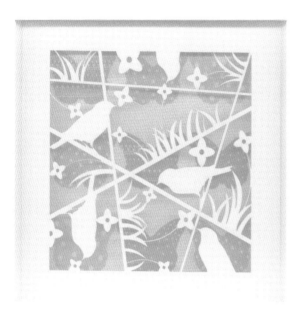

作品　鳥籠

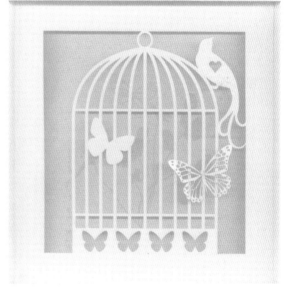

作品　蜻蜓

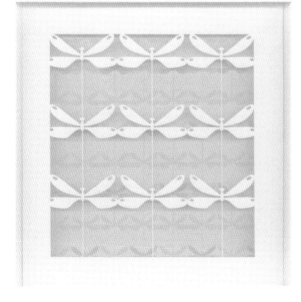

我成為插圖畫家的契機！？

植木ちはる的情形

我是一個在家中只畫畫的孩子。3歲時就去繪畫教室上課，據說當時（3歲）曾説「以後我會當一個畫畫的人」←畫家？！決定從事這種工作是以後的事，當時還很年幼。

自然而然，高中時唸設計科。畢業後進入設計的專門學校主修插畫，之後在設計事務所擔任插圖畫家至今。

■ワクイアキラ　立體插圖

主要是使用黏土製作立體的作品。
依主題或世界觀以不同表現方法來製作，最近
特別留意能感受到「溫馨」的作品表現。

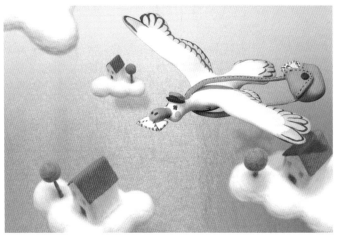

這次的作品是以羊毛的質感來表現出
「溫馨」的感覺。

如果是立體作品，必定有所謂用照相機
拍攝的行程，但最近市面上有不少比較
廉價的高性能單眼數位照相機，因此從
製作到拍攝能追求一貫的形象。

在拍攝時可成套來拍攝，或把分別拍攝
的作品用電腦來合成，有時也會把作品
帶到屋外來拍攝。

「把郵件送到雲端家的鳥」為主題。
這次的主角鳥，是使用黏土製作，而背景的家或雲則
是用毛氈來製作。

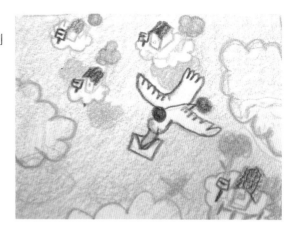

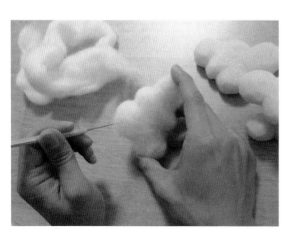

在泡沫塑膠上描繪雲的輪廓，用美工刀割下。

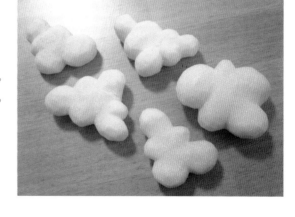

然後用銼刀打磨。
準備幾種大小或形狀。

把少量的羊毛氈一點一點覆蓋在泡沫塑膠上，使用專
用的針從上方刺入來固定羊毛。

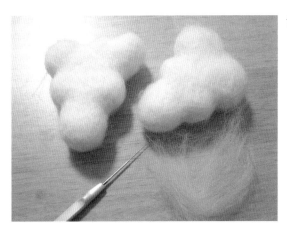

仔細重疊羊毛氈，直到看不見泡沫塑膠底的藍色。

「家」是把薄板狀的毛氈貼在泡沫塑膠上。
放在完成的「雲」上，重疊刺入羊毛氈來接合「雲」
與「家」。

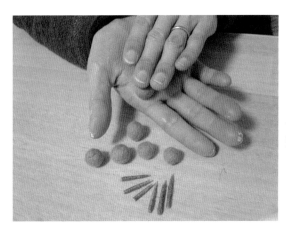

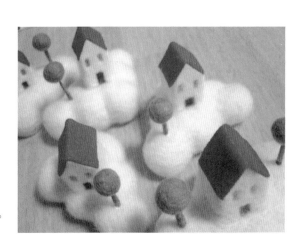

「樹」是把綠色的羊毛氈浸泡在稀釋的肥皂水中，邊
壓縮邊在手上滾動，整理成圓形。「樹幹」是把羊毛
氈捲在牙籤上來表現。

把「樹」與「家」黏在「雲」上，就完成背景的部分。

「鳥」的芯使用鋁線。

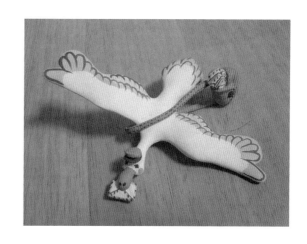

使用輕量的石粉黏土來加上肉。

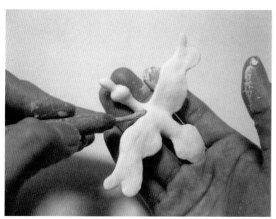

乾燥後，用銼刀來磨，塗上壓克力水粉就完成「鳥」。

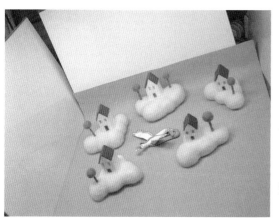

為了呈現海上的情景，使用藍色的毛氈薄板。組合插圖板或檯燈做成簡單的拍攝器材，分別拍攝「鳥」、「家」等物件。
完成的照片刊在116頁。

TITLE

新手變成插畫家

STAFF

出版	三悅文化圖書事業有限公司
作者	小山賢一
譯者	楊鴻儒
總編輯	郭湘齡
責任編輯	王瓊苹
文字編輯	闕韻哲
美術編輯	李宜靜
排版	靜思個人工作室
製版	明宏彩色照相製版股份有限公司
印刷	皇甫彩藝印刷股份有限公司
代理發行	瑞昇文化事業股份有限公司
地址	台北縣中和市景平路464巷2弄1-4號
電話	(02)2945-3191
傳真	(02)2945-3190
網址	www.rising-books.com.tw
e-Mail	resing@ms34.hinet.net
劃撥帳號	19598343
戶名	瑞昇文化事業股份有限公司
初版日期	2010年12月
定價	280元

國家圖書館出版品預行編目資料

新手變成插畫家 /
小山賢一作；楊鴻儒譯.
-- 初版. -- 台北縣中和市：三悅文化圖書，2010.05
120面；18.2×23.7公分

ISBN 978-957-526-980-7 (平裝)

1.插畫　2.鉛筆畫　3.繪畫技法

947.45　　　　　　　　　　99009230

SUGU UMAKU NARU IRASUTO NO KAKIKATA
© KENICHI KOYAMA 2008
Originally published in Japan in 2008 by SEIBUNDO SHINKOSHA PUBLISHING CO., LTD.
Chinese translation rights arranged through TOHAN CORPORATION, TOKYO .,
and HONGZU ENTERPRISE CO., LTD.